約翰・亞德利的
水彩觀

典藏
紀念版

畫家之見

A PERSONAL VIEW

JOHN YARDLEY
約翰・亞德利

陳琇玲————譯 簡忠威————審定

1 Chapter 1
Early Influences
早期影響 015

2 Chapter 2
Later Influences
後期影響 025

3 Chapter 3
Materials
畫材 048

目 次

Contents

水彩畫的奇幻漂流──
那些年, 我們一起追求的
水彩技法

自以為是的真理，時間會慢慢告訴你，它是出於美麗的誤解，還是無知的偏見。

認識水彩三大技法

　　十多年前，我為水彩畫教學編寫出版了技法工具書《看示範，學水彩》，以當時對水彩的理解與感受，將重疊、渲染、縫合等三大水彩基本技法，分別做了一些主觀的形容與評價。

　　重疊法，係藉由層層明度堆疊的透明筆觸與色塊，表現畫面明暗關係。其高度理性的運作特質與繪畫的素描精神息息相關，是水彩畫最古老的根本大法。在我心中，誇張一點的說法是，重疊法幾乎是如同「神」一般存在的水彩技法。

　　渲染法，與重疊法並列水彩二大對比技法。十九世紀初由英國浪漫派風景水彩畫大師透納（J.M.W Turner）將渲染法一舉提升到前所未有的高度，甚至超越重疊法，成為透納數千件水彩速寫水色淋漓的主導技法。渲染法利用水的濕潤流動，製造色彩的漸層擴散與沉澱效果，個性詭譎，難以駕馭。其模糊、感性，充滿不確定與實驗性的奇幻抽象魅力特質，長久以來被我戲稱為是「魔鬼技法」。

　　縫合法，相較於重疊與渲染這二種性格對比分明的技法，則是因為水彩畫的透明性質，自然形成的技法。簡單地說，重疊法的上層顏色必須概括承受已乾透的下層顏色，故黃色上面可以疊上紅色、綠色，但疊不出藍色、紫色。紅花與綠葉，只能縫合，不能重疊。這種以局部縫接填色完成的畫法，像是一杯沒有味道，但卻不得不喝的白開水。縫合法在水彩畫的創作過程中，既不像重疊法那樣理性塑造的古典素描氣質，也缺乏渲染法那種感性激情的浪漫氣場。對我這種特愛強調素描性與戲劇性繪畫張力的水彩畫家來說，我甚至還為這個缺乏鮮明繪畫個性的縫合法，貼上了一個「必要之惡」的標籤。

之所以如此瞧不起「小縫」（我對縫合法的暱稱），源自於當時對水彩畫的認知與程度，尤其是對素描的態度。在多年的基礎素描教學中，我經常會看到初學者用錯誤的素描方式去練習。其中最讓我難以忍受的，就是用縫合法去畫素描。個別物體個別完成，甚至物體本身也按「零件」分開描繪。總是等到個體畫完再加上背景與投影，完全不知「整體」為何物。在我看來，只有沒學過正確素描方法的素人和兒童，才會採用局部觀察、局部描繪、局部完成的「本能」來練習素描。因為無論是鉛筆、炭筆、甚至是墨水素描，將畫面所有造型元素視為一個整體，化繁為簡、由簡入繁，同步進行、全面調整，才是正確的素描練習方向。因此，以單色為主的素描練習，並不存在水彩畫常見的縫合法。只是，如前所述，由於先天的色彩透明性與快乾的特質，使得縫合法成為水彩畫家不得不接受的選項。

從「為寫實而寫實」的水彩技法中醒悟

儘管如此，「小縫」卻曾經是我年輕時的最愛。三十多年的水彩人生舞台中，三大技法都曾在我心中上演過不同的消長戲碼。十七歲剛開始接觸水彩時，在廉價的水彩紙上層層堆疊色塊筆觸，粗略製造明暗立體感的重疊法，是水彩給我的第一印象。上了大學以後，歐洲進口的昂貴水彩紙讓我對渲染法有了全新的體驗，它讓我很快學會如何在濕潤平放的水彩紙上控制顏料濃度和水分乾燥速度。同時我也學到切割紙膠帶以遮蔽造型，再逐一拆封描繪的「完整縫合技法」，得以畫出「非常寫實」的水彩靜物畫而沾沾自喜（當時覺得越寫實越像專家）。很快的，我把那種看起來像是學生等級的「不甚寫實的重疊法」，遠遠地拋在腦後。

大學畢業時，因緣際會臨摹了十多張十九世紀英國古典水彩大師們的作品之後，對重疊法才又再次打開眼界，就像是第一次離開熟悉的家園，面對從沒看過的異鄉景色，所產生的那種震撼與激動。尤其是亨特（William Henry Hunt）和佛斯特（Myles Birket Foster）作品中繁複交錯的重疊筆觸，讓我發現原來可以完全展現我當時素描實力的水彩技法，就是之前我不屑一顧的重疊法。再回頭看看我那些邊緣銳利，像是一件件剪貼上去的寫實水彩靜物畫，只會讓我不禁厭惡。從此，陪我度過大學四年，以寫實為目的的「完整縫合法」搭配「多層渲染法」這兩大主角，也就雙雙打入冷宮。我可以用一句話來總結：我終於從「為寫實而寫實」的水彩技法中醒悟過來。

演員固然重要，但一齣戲成功與否的關鍵還是在導演身上。對於水彩技法之所以會有那麼多的愛恨情仇內心戲，除了我是一位很會說故事的繪畫老師，終究還是出於自己的繪畫眼界與品味問題，技法只是代罪羔羊。幸運的是，離開學校後，我沒有直接踏入職業畫家這條路，而是選擇當一位專業水彩教師。為學生分析講解、示範古今中外世界水彩名家作品的教學方式與環境，成了二十多年來讓我重新認識

水彩的練功房。我帶著學生和我一起欣賞、吸收各家各派的表現風格，透明或不透明、粗紋紙或滑面紙、乾法或濕法……我也帶著學生和我一起全部打掉重練。我讓理智與感官全面開放，隨時隨地準備接收稍縱即逝的啟示。

繪畫藝術的原力——大色塊的拼接與撞擊

逐漸地，我發現我對水彩畫的表現方式起了變化。眼界與品味的轉移，悄悄改變了技法的操作態度。從細膩完整的光影質感寫實表現，轉向強調水的媒材特質與平面抽象的結構。於是，重疊法不再只是邏輯性的明暗光影層次，更是深入豐富變化的抽象表現手法；渲染法也不只是雲彩天空、水面倒影、模糊景深或漸層投影的專屬演員，更是水漬、沉澱、潑灑、奔流等水性媒材特質表現的重要推手。至於我大學畢業後，從沒正眼瞧過一眼的縫合法，卻一躍成為我現在經常掛在嘴邊的黑灰白、大中小、點線面的構圖教學口訣中，那至為關鍵的初始「大面構成」的主要角色。其中，出生於一九三三年的英國當代水彩名家約翰·亞德利就是善於運用「面構成」縫合法，成為世界矚目的重要水彩畫家之一。他那些明亮簡潔的色塊街景水彩畫，讓我重新思考這種畫起來好像沒什麼了不起，看起來卻很了不起的神奇技法。就是因為亞德利的水彩畫，讓我從技巧的糾葛中解脫，並且誠心誠意地回頭向「小縫」懺悔，承認自己過去的無知。

在我的課堂上分析學習過的大師名單中，二十世紀英國水彩大師愛德華·席格（Edward Seago）善用塑造體塊的簡潔重疊層次與模糊細節的渲染，「神」（重疊法）與「魔鬼」（渲染法）在席格的水彩畫中優雅地翩翩起舞，相映成趣。我從席格的當代水彩風景畫中，強烈感應到英國百年水彩的古典靈魂而受到啟發。同樣深受席格畫風影響的亞德利，卻挑戰了傳統水彩畫三大技法的概念與界線。他的畫作少見重複堆疊，也不賣弄水份渲染，只見粗獷渾厚、乾脆俐落的大大小小縫合色塊，讓畫紙閃耀迷人的光彩，徹底顛覆我多年來對縫合法就是生硬無趣的既定印象與成見。亞德利的水彩雖然沒有席格那種巧妙靈動的高超技巧，但卻多了一份樸質率真的情感。那是一種會讓業餘畫家覺得，畫好一張水彩畫，好像沒有想像中的那麼難；會讓專業畫家猛拍額頭，想不通自己為何要把水彩畫搞的那麼累？更重要的是，他經過二十多年的「星期天畫家」生涯，直到五十三歲才辭去銀行的工作，正式邁入專職水彩畫家而取得成功的故事，激勵著越來越多的水彩愛好者，勇敢自信地拿起水彩筆朝夢想邁進。

或許就如同我說過的：「會吸引你的畫，必定有你欠缺的養分藏在其中。」十多年前我就收藏了亞德利這本《畫家之見：約翰·亞德利的水彩觀》原文版畫冊，也曾在課堂上為學員示範臨摹幾張書中的畫作。事實上，在我那本《看示範，學水彩》的第二篇〈基本功〉，其中第四招「碎邊縫合法」的敘述：「在縫合色塊時，採用較輕鬆、自由的運筆，並刻意重疊部分輪廓，形成破碎的邊緣，增加自然的繪畫性趣

味。」就是源自於亞德利作品中那些自然斑駁的色塊。十多年後的今天，亞德利的碎邊縫合技法，對我來說早已不再只是一種自然破碎邊緣的趣味而已，而是點、線、面的畫面構成中，直搗繪畫藝術最核心的，也是最強大的原力──大色塊的拼接與撞擊。也是我近年的水彩教學一直強調的構圖觀念：「繪畫一開始的構成設計，就是幾片大色塊拼圖的遊戲。」點與線只是過程中的連繫與延展，「面」才是畫家構圖發想的第一步。風景或靜物、寫實或抽象，無論你畫哪一種畫，再怎麼強調「面」的重要都不為過。

放輕鬆！畫好一張水彩畫，並沒有那麼難

亞德利在本書中說道：「畫家真正需要的是，對構圖有優異的判斷力。」、「色彩能否具有吸引力，唯有透過與周遭色彩的關係才得以展現。而且，色彩的配置遠比色彩可能具有的個別吸引力還來得重要。」仔細觀看亞德利的畫會發現，其實只是利用幾片大明暗色塊拼成畫面，讓幾個小色塊來回穿梭跳躍其中，再加上幾條蒼勁有力的乾筆線條和幾處聚散錯落的小點，以連繫或打破生硬的塊面。這些耐人尋味的點線面結構與輕鬆自然的筆觸，在觀者的眼中卻變成了閃耀在建築上的迷人光影，和許多漫步在街上的遊客，展現著動人的姿態與神韻。

在我苦苦追求更卓越的水彩藝術境界與建構水彩教學體系過程中，亞德利作品那些樸素無華的斑駁色塊會如此強烈地擊中我的內心，或許就是我當年心中，最欠缺的那一塊拼圖。

感謝大牌出版繼查爾斯‧雷德（Charles Reid）的二本水彩著作之後，再度由我的老友，熱愛水彩藝術的專業譯者陳琇玲（Joyce Chen）引進翻譯另一位英國當代水彩大師約翰‧亞德利於一九九六年出版的《畫家之見》，也是我十多年前首次用來介紹亞德利的作品給畫室學員的收藏畫冊。當時雖然看不懂原文，但即使只是從圖片上去分析研究，也足以讓我發現水彩藝術與教學的新契機而受益良多。常有人問我，水彩畫要如何快速進步？我的答案很簡單：先臨摹你喜愛的大師作品，再研究大師構圖，然後走出戶外寫生，三者缺一不可。亞德利的水彩畫，沒有嘩眾取寵的炫技、也沒有高難度的水分控制和精雕細琢的細節刻畫，這位水彩大師只用簡潔明快的鮮活筆觸和塊面去寫生眼前的自然。無論是初學者或是水彩高手，是學生還是老師，這本書都是老少咸宜的最佳臨摹學習範本。《畫家之見》中文版的發行，讓我終於有機會深入認識這位誠懇謙遜的水彩大師內心世界，也真心推薦給喜歡水彩畫的朋友們──放輕鬆，別大費周章，自信的畫吧！

迷人的水彩——
水和顏料的完美融合

　　我相信，我對於水彩的看法跟大家都一樣。也就是說，我覺得水彩很難駕馭，但卻讓人樂在其中，而且水彩本身就有一股無比的魅力。水彩的絕妙之處會因為不同藝術家的看法而異，但對我而言，水彩顏料的透明度最為重要，而且我經常使用白色畫紙創造戲劇性的光線效果，比方說：我會利用顏料透明度表現一種令人目眩神迷的光感，或是善用留白與相鄰色塊形成對比。有時，我會用油畫和水彩這兩種媒材處理同一個主題，雖然水彩作品未必畫得比油畫作品好，但水彩作品往往具有油畫作品欠缺的光彩斑斕。

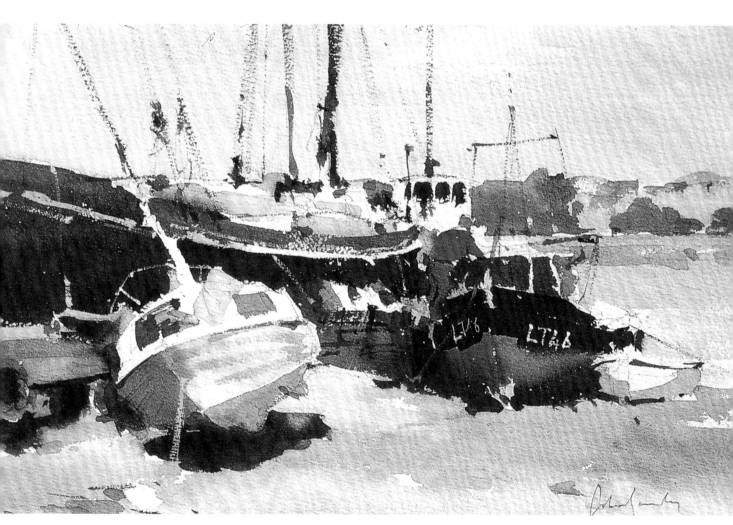

〈小磨坊港的夏日〉SUMMER DAY, PIN MILL ｜水彩 10"×14"（25×35cm）

水彩作品也具有一種生動性，這一點也要歸功於白紙發揮效用：要讓色彩變淡，不需要加入更多顏料，只需要進一步稀釋顏料，讓色彩清透露出紙面。藉由這種方式，即使是最淺的顏色也能獲得一種賞心悅目的清澈感。與油畫不同，水彩可以輕易融合色塊，創造出柔和的邊緣。而且，水性媒材當然是一種使用上更省時省事的媒材——不必上底色、沒有氣味、不必等上許久時日讓畫上顏料能乾透，這所有一切都正合我意，因為我這個人相當沒耐性。

水彩跟油畫是兩種恰好相反的媒材，從一種媒材轉換到另一種媒材時，就要重新進行許多調整，但我現在經常這樣做。至於其他媒材，我從來沒有什麼時間利用不透明水彩、壓克力或粉彩作畫。雖然我知道壓克力是一些畫家的首選媒材，但是壓克力快乾又不透明，讓我使用起來猶如惡夢一場。至於粉彩，我就是不喜歡粉彩拿在手上的感覺，我知道這樣抱怨沒有什麼根據，但卻足以讓我決定不畫粉彩。多年來，我基於很單純的理由，在作畫時不使用不透明水彩，後來我才發現，不透明水彩雖然是比較不透明的媒材，卻有許多用途，尤其是需要在暗色上面加上淺色時，不透明水彩特別好用。所以，只要有這種需求出現，我就會用白色不透明水彩跟透明水彩顏料一起調色。

寫意畫風

我的繪畫風格被形容為寫意並帶有印象派畫風，我很樂意接受這種說法。以藝術方面來說，「寫意」意謂著刻意用一種快速進行的畫法將主題簡化。我當然會簡化眼前所見，並以相當快速的方式作畫。如果我能夠有自信、下筆夠俐落，那麼我畫出的線條和色塊看起來就會更有說服力。

我不記得自己用其他任何方式作畫。其實從我早期的許多作品來看，就會知道我以前畫得更寫意。有部分原因是，這問題跟作畫的主題有關。我早期的作品通常描繪開闊的鄉間景色，不像我現在構圖著重描繪人物和建築的作品必須先小心畫好底稿。大概是因為畫風景時，不需要將底稿畫得太仔細，因此畫出的風景看起來更明快寫意。

許多藝術書籍都提倡寫意畫風，總的來說，我認為這種說法是正確的。如果藝術家太刻畫細節，或把一個很不恰當的細節畫出來，畫作就會缺少活力。所謂不恰當的細節就是會分散注意力的過直線條，景色中無法辨識的細節，譬如：窗戶間隔條和臉部特徵。從另一方面來說，為了講究寫意而刻意畫的寫意，這樣做並沒有太大的好處，而且這種畫法顯然不是人人都適用。許多令我非常欽佩的水彩作品就是精心刻畫、煞費苦心之作。要不要追求寫意畫風，這問題確實跟藝術家的性情和所畫的主題有關。對於感受敏銳的人來說，大多數景色都具有一種視覺節奏，比方說：

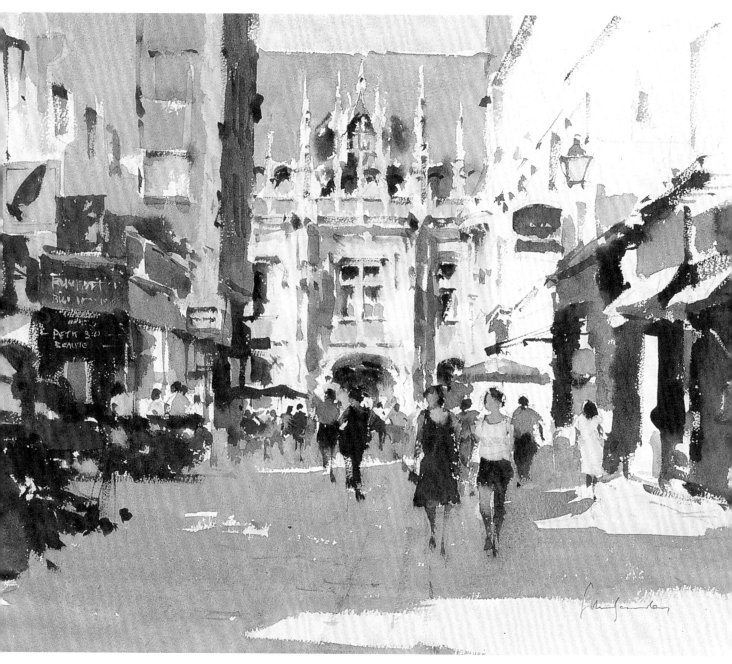

〈盧昂法院〉PALAIS DE JUSTICE, ROUEN｜水彩 14"×10"（35×25cm）

　　這幅畫的焦點是盧昂市中心帶有十九世紀雄偉華麗風格的法院。複雜的尖頂、窗戶和門廊創造出饒富趣味的陰影，讓法院不只是一棟背景建築，而是與右側受光線照射、主要以紙張留白來表現的建築合而為一。門廊產生的深色陰影，在此則形成一種有用的對比。

　　人物的擺放位置引導觀看者的視線向畫作內側移動。幾乎所有人物都遠離我所站立的方向，往街道裡面走去，不過前景中穿著淺色上衣的女子例外。為了突顯這個部分，我將她的前腿上半部畫得亮一些。

　　位於街道左側遠方角落是露天咖啡廳的傘棚，這部分後來成為我另一幅畫的主題，盧昂法院也是那幅畫中的一景。

　　　　前言｜迷人的水彩——水和顏料的完美融合

湍急的河流就要畫出河水的奔湧流瀉，而桌布上的陶器就不會讓人作此感受。而且，個人在還沒有打穩基本功以前，也不該受到誘惑就想一心求快，俗話說：先學會走，再開始跑，正是最真切不過的道理。

由於我用這種寫意方式作畫多年，也想不起來自己究竟什麼時候開始這樣作畫，所以也從未質疑過自己為何這樣做。我這樣做不光是為了享受即興作畫的樂趣，我也發現留一些空間讓觀看者發揮想像力，同時設法說服觀看者相信眼前的畫面即為實景，這樣做是很有幫助的。這是主流英國水彩畫的傳統，也是我樂於遵循的傳統。約翰‧辛格‧沙金特（John Singer Sargent）和愛德華‧席格都以這種傳承畫出精彩傑作。而我剛開始作畫時，最常臨摹席格的作品，我目前能畫到如此境界，也要感謝席格給我的啟發！

在我的繪畫生涯中，起初約有三十年時間，只有週末和假日有空作畫。從一九八〇年代中期到現在，我投入全職創作，除了在畫室裡作畫，我也指導繪畫課程，不然就是出外旅行尋找新的題材。因為一直有新事物可畫，讓我維持對繪畫的愛好。如果一趟旅行有利於尋找新主題，不管途中是否參加畫展，我都會瘋狂地畫上好幾週直到旅行結束。有時，當水彩讓我精疲力盡，畫畫變得不怎麼有趣時，這時使用兩種媒材作畫就很有幫助。如果水彩畫不順手，我會改用油畫作畫，而當我這樣做時，我會讓自己畫上一陣子，這種變化往往能讓我再回來畫水彩時，覺得更有新鮮感。

最優秀的藝術家會讓觀看者覺得畫作是輕鬆完成的。但令人沮喪的是，事實根本不是如此。我跟大家一樣，作畫時偶而會迷失方向，可能是因為太想強調某個特定主題，或是對某個特定主題太漫不經心。但不管情況看起來多麼糟糕，有一件事我永遠不會做，那就是放棄。我這個人不喜歡浪費，不管是浪費紙張、顏料、時間或精力都不行。無論如何，堅持不懈確實有道理。起初，我可能極力抗拒對自己不滿意的作品做任何更動，無論是用海綿擦去突兀的色塊、裁成較小尺寸，或是以墨水或不透明水彩顏料做修改。但後來我發現，讓自己不滿意的作品很有可能讓別人感到滿意，比方說，關於我的哪些作品畫得最好，我家人跟我的意見就大相逕庭。最後也最重要的是，克服挫敗感的決心，就是獲得信心的最佳手段，而信心則是無比貴重的珍寶。

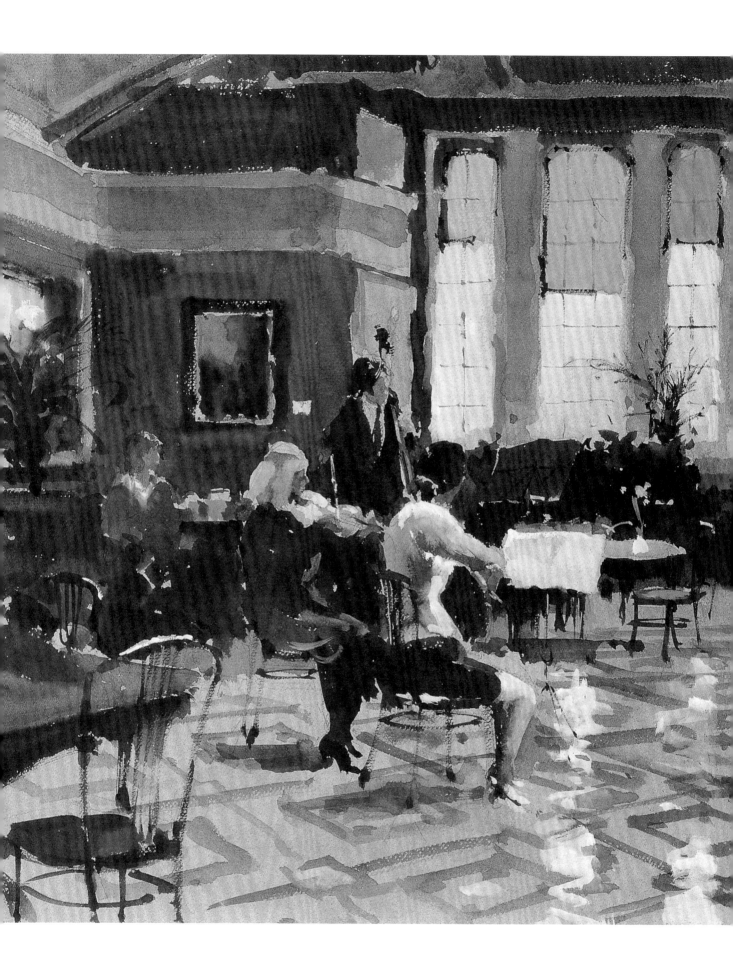

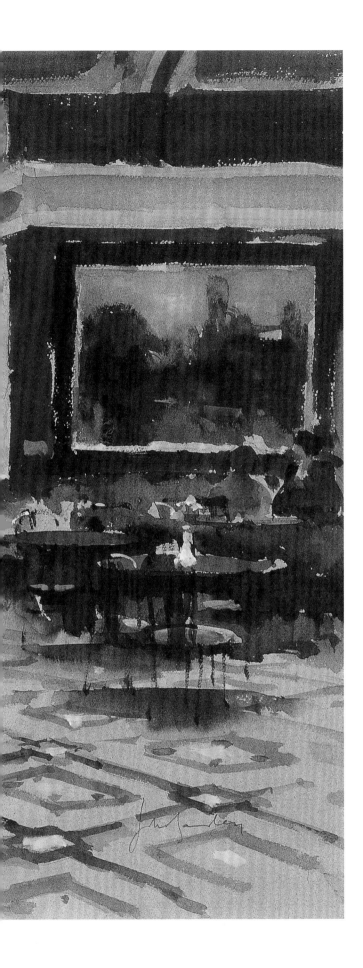

　　我的水彩技法經年累月不斷地改變，而且這種改變會一直持續下去。多年前，使用不透明水彩為水彩作品加分增色，這種想法讓我很反感。以往我總認為媒材不要混用，但我卻沒有認真問自己為何這樣想。現在我很喜歡使用不透明水彩，當我以有色紙作畫時（如同這幅畫作），我發現使用不透明水彩絕對有必要。你當然可以使用白色水彩顏料，但是白色水彩顏料的覆蓋力不強，不透明效果較差，因此用於強調亮部的效果就沒有不透明水彩來得好。

　　這幅畫的所有較亮部分都加上白色不透明水彩顏料，包括：大理石地板上的亮面、樂譜、花器、小提琴琴弓，以及前景椅子頂端的受光部分。

　　畫作場景是伯明罕博物館暨畫廊（Birmingham Museum and Art Gallery）的愛德華時期茶館（Edwardian Tea Room）。

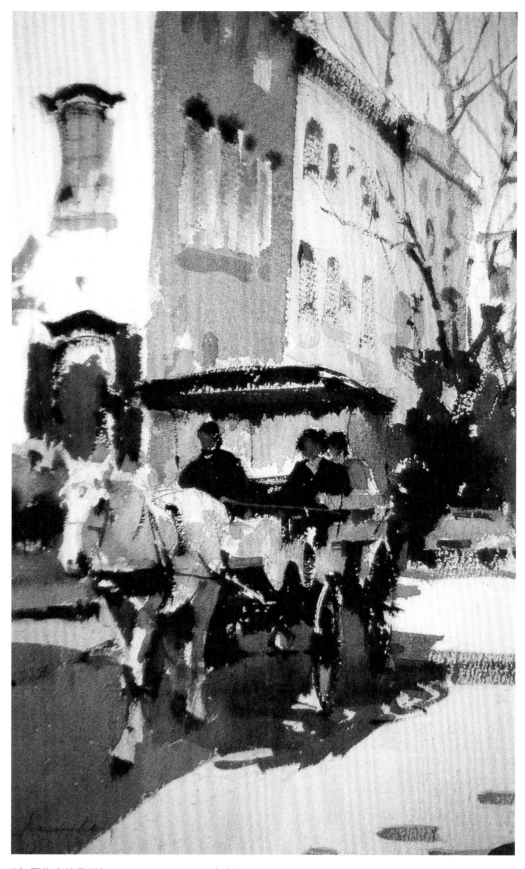

〈灰馬後方的風景〉BEHIND THE GREY｜水彩 14"×10"（35×25cm）

Chapter 1
Early Influences
早期影響

　　我在閱讀那種相當自傳式的藝術書籍時，看到藝術家能夠記得自己童年和早期成長經歷，總令我訝異不已。當然，這可能是因為那些藝術家從很小的時候就受到藝術薰陶，對個人生活產生極大的影響。而我個人的狀況並非如此。

　　無論什麼原因，我缺乏其他藝術家可以信手捻來的年少軼事。我不是出生在藝術世家，最近我得知家母以前只要有閒錢就會買顏料，真的讓我十分驚訝，因為我實在想不起來她曾經畫畫過。

　　但我確實記得自己從小就開始畫畫，而且是畫那種很精細的圖畫，由於害怕搞砸顏料，所以我大多只畫素描。這或許可以解釋為什麼我一直到二十幾歲才比較懂得如何用色彩作畫。那是一九五〇年代初期，我從中東地區武裝部隊退役後的事。

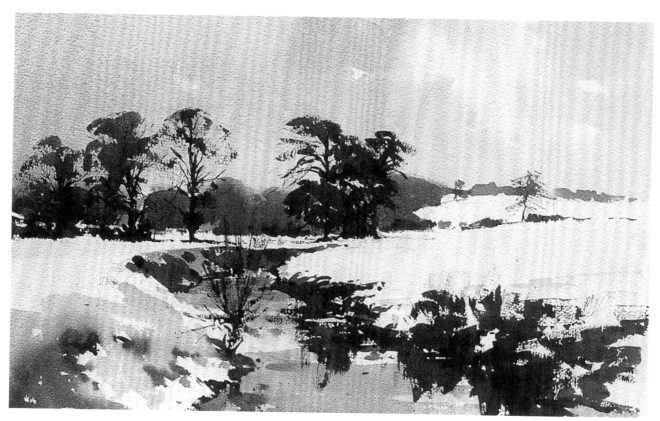

〈莫爾河谷雪景〉SNOW IN THE MOLE VALLEY｜水彩 13"×18"（33×45cm）

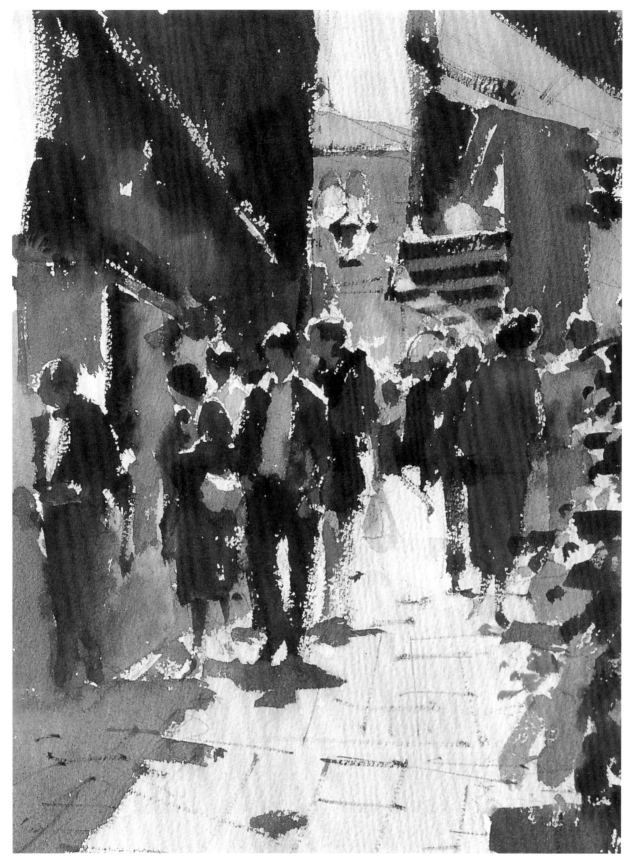

〈威尼斯小徑〉VENETIAN BY-WAY│水彩 14"×10"（35×25cm）

當時我在蘇伊士運河區，看到友人史坦‧安德魯斯（Stan Andrews）使用作戰事務部的塊狀顏料創作水彩畫。這是我的第一次親身經歷的繪畫啟發。巧合的是，大約一、二年後，我跟安德魯斯在英國再次見面。不久後，我們就加入北威爾德畫會（North Weald Group）這個才剛剛成立的藝術社團，而我至今仍是這個畫會的一員。

那時我正在西敏銀行（Westminster Bank）上班。從來沒有人建議我去藝術學院上課，我自己也認為那樣做對我助益不大。這樣講是因為我自己的性情，而不是對正規藝術教育的價值或其他方面有意見：我相信對那些我自覺不適合的風格和技巧，我不會有太好的表現。我相信我必須花更久的時間，才能找到自己的風格。競爭和批評的風氣當然有幫助，許多藝術家就善用這種正式訓練，運用不同媒材進行創作工作，讓自己更多才多藝。但我個人最喜愛的媒材——水彩——很難透過正規訓練指導傳授。水彩要能畫得好，主要仰仗個人對環境產生一種自發性的自然反應。因此，我認同這種說法：跟油畫相比，水彩這種媒材更容易上手。

對我影響甚巨的兩位畫家

許多非常有能力的水彩畫家都是自學而成，其中有兩位畫家的作品對我早期的創作影響甚巨。這兩位畫家就是席格和愛德華‧韋森（Edward Wesson），他們都屬於這類自學而成的名家。尤其席格繼續影響後世一代又一代的業餘畫家。無論是畫英國、威尼斯，還是遠東地區的風景，他在作品中表現出的流光溢彩，一直令我印象深刻。席格描繪家鄉東安吉利亞廣闊天空的油畫作品，也同樣成就傲人。不管是水彩或油畫，他的作品都是某種印象派風格的優秀畫例，讓我百思不解的是，有些畫家竟然如此輕視席格的才華。

席格的作品定期在倫敦展出，直到他於一九七四年辭世。一九五六年，我在倫敦皮卡迪利大道的西敏銀行分行工作時，有幸觀賞到席格的全部作品。大概就在這段時間，我開始認識韋森的作品，也經由同事引介認識韋森本人。他的畫室離我位於薩里郡（Surrey）的住家不遠，而且他定期在當地藝術俱樂部舉辦示範。他的水彩作品最令我驚豔之處在於簡潔的筆觸，他擅長用簡潔迅速的筆觸表現樹景。他令人愉悅的教學在一九八二年出版的自傳《我的田野一隅》（*My Corner of the Field*）中表露無遺，也讓他成為啟發人心並廣受愛戴的示範教師。我個人的寫意畫風就是效法他的作品。

人們認為我的畫風跟韋森類似，後來我也因為這層關係受惠良多。實際上我是因此加倍受惠，主要是因為韋森在一九八〇年代初期過世。首先是布里斯托亞歷山大畫廊（Alexander Gallery）的董事們，在韋森遺孀迪琪（Dickie Wesson）家中看到我的一、兩張作品，並提議要在自家畫廊和英國各地展出我的作品。韋森的畫作

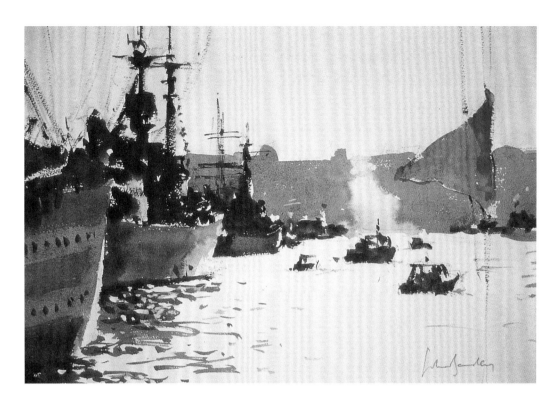

〈軍艦〉WARSHIP
水彩 10"×14"
（25×35cm）

大多由他們負責銷售，所以他們想找一位畫家接棒。我以前在畫廊展過作品，不過我剛開始跟亞歷山大畫廊合作那幾個月裡，他們幫我展出（或者更重要的是，他們幫我賣掉）的畫作數量，首度讓我感受到我可以放棄銀行的全職工作，全心投入繪畫創作。

大約在同一時間，迪琪提議可以考慮由我接下韋森多年來在威爾特郡（Wiltshire）索里斯伯里（Salisbury）附近，於菲利普斯莊園（Philipps House）教授的課程。當時我已經開始在當地畫會示範，所以可以用同一套做法在菲利普斯莊園授課。後來，我每年都有幾週時間在那裡教學，直到所有課程畫下句點。這本書收錄的一些作品，就是在這些課堂上完成的。

我喜愛的作畫主題

關於示範這件事，最近我剛好看到一位知名學者的有趣言論。他說作畫時若有一群人在他身後圍觀，他一點也不會介意，但他卻發現，自己不可能一邊作畫一邊向這群人示範作畫過程。或許，快速畫法能在這方面派上用場：示範作畫，尤其是示範水彩畫所需的時間，可以跟一般狀況下完成作品的時間大致相當，而且實際作畫經驗也相去不遠。

一九六〇年代和一九七〇年代期間，我只在閒暇時作畫，所以寫生景點都局限在倫敦南部的家鄉。我會騎著摩托車，將畫具放在側邊加掛的邊車。北部高地橫跨

薩里郡的東西向，成為大倫敦地區南側的屏障，這一帶的鄉村景色最為迷人。我一年四季都作畫，但我發現英國夏天的景色都是一片綠，而且枝葉茂密的樹景不如冬日的枯樹景致來得賞心悅目。

雖然我喜歡戶外活動，但建築物總是比廣闊的鄉間景色更吸引我，也更滿足我的作畫念想。而且，我在一九八○年於薩西克斯郡（Sussex）某家畫廊舉辦的第一次個展，就以「周圍環境中的建築物」（Buildings in their Settings）為名。

船隻是我喜愛的另一個主題，尤別是泰晤士河的接駁船，現在偶爾還可以看到這種船在倫敦碼頭和東安吉利亞之間航行。放假時，我們全家經常選擇有這種主題的地點旅遊。建築物、船隻及河景的組合，為畫家提供無限的可能性。以泰晤士河接駁船為例，河面上的倒影和有趣的形狀全然展現出濃濃的懷舊感受。

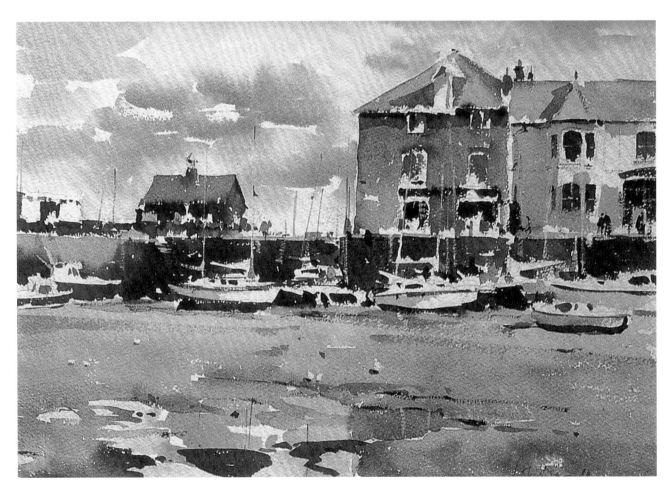

〈帕茲托〉PADSTOW｜水彩 13"×18"（33×45cm）

〈菲利普斯莊園的餐廳〉
THE DINING ROOM AT PHILIPPS HOUSE
水彩 10"×14"（25×35cm）

　　我在一九八〇年代初期，首度在菲利普斯莊園教
畫，年年如此，直到一九九五年所有課程告一段落。在
這段時間，我的創作題材從風景轉變為室內景物和人
物，而菲利普斯莊園內部各廳房的景致十分入畫，是相
當吸引人的題材。

　　菲利普斯莊園的餐廳特別優雅，有著長形窗框，牆
上也掛滿油畫作品。我的幾幅作品就以掛滿油畫的牆面
為主題，而令我訝異的是，這種「畫中畫」主題的水彩
作品並不多。在處理牆上那些比較正式的肖像畫時，你
可以用濃厚的暗色色彩互相搭配，用一、兩個較亮的色
彩到處點綴，最後就能產生一種很好的效果。注意牆上
這三幅畫，我故意讓中間那幅在陰影中的畫跟周圍景物
合而為一。

　　本書〈菲利普斯莊園的週日清晨〉第 140、141 頁，
則是以截然不同的手法，表現這間餐廳的景物。

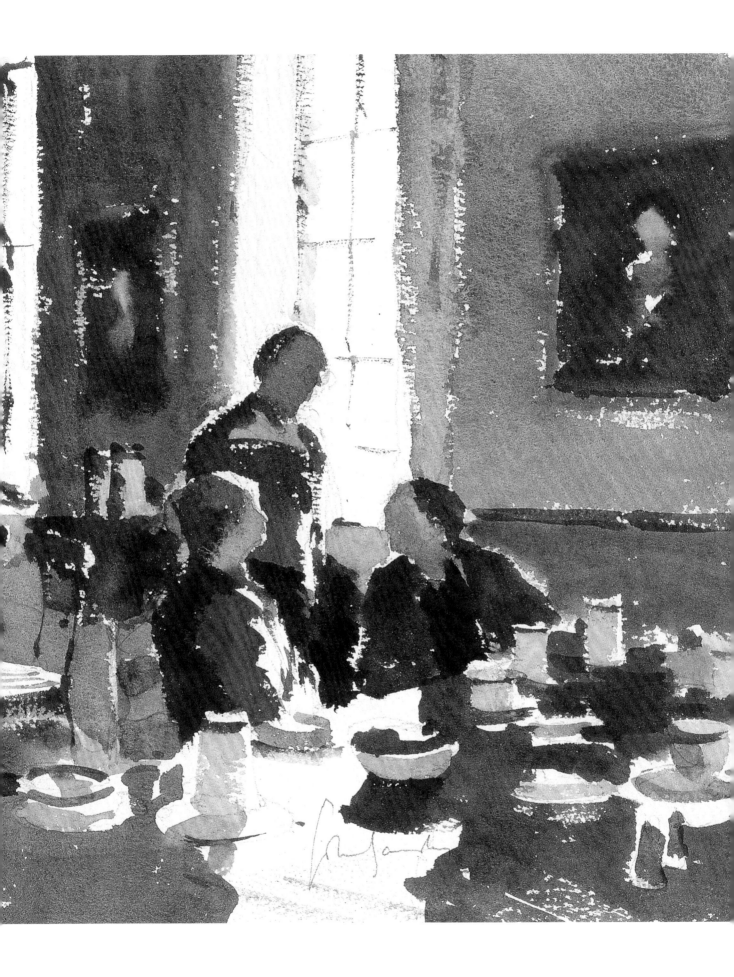

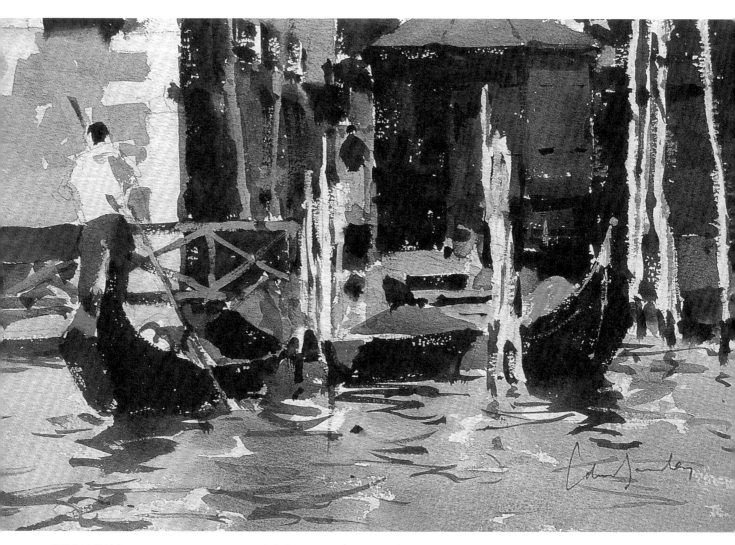

〈**貢多拉船站**〉THE GONDOLA STATION｜**水彩** 10"×14"（25×35cm）

　　這是我最近以威尼斯為主題所畫的其中一幅作品，不過這幅作品跟我最早期的作品有一個共同點，那就是把焦點放在運河和旁邊的建築。在這幅畫裡，我沒有把天空畫出來，藉此強化色彩、陰影和倒影的效果。我用的顏色很少，但是有暖色並用青綠色來對比大面積的棕色。

　　船夫只是簡單幾筆帶過，幾乎與背景融合，但我認為船夫確實傳達出一種動態。而且，就算原本那裡空無一人，我也會想在那裡畫上一名船夫。

　　右手邊的繫船柱與暗色背景形成對比，通常為了作畫速度考量，都是用不透明水彩顏料畫上去。但在這個例子中，則是以紙張留白的方式表現，再薄塗上淺色。

現在，英國所有港口的碼頭幾乎消失殆盡，所以我目前畫的船隻大多是遊船。英國到處都有這種題材，但為了換一種景色作畫，我往往會去諾曼第海岸的翁弗勒爾（Honfleur），那裡是風景如畫的漁港。一九九四年時，在諾曼第區省會盧昂有許多高桅帆船和更現代化的軍艦（自由艦隊〔L'Armada de la Liberté〕）停靠此地，提供再棒不過又多樣的海洋題材和眾多不同的可能性。

尋找自己的風格

由於我喜愛建築和水景，因此威尼斯顯然是一個必到之處。但是，由於害怕搭機，加上經濟拮据，所以我一直等到一九七八年才造訪威尼斯。席格以威尼斯為主題畫了一些動人的水彩作品，跟我最近開始知道並景仰的沙金特一樣。在那趟初次造訪威尼斯之後，我又多次回到威尼斯，通常是在晚春時節，最近一次去威尼斯則是到當地錄製水彩示範教學影片。我先前去威尼斯時，大多造訪主要景點，譬如：聖馬可廣場（San Marco）、安康聖母教堂（Salute）和大運河（grand canal）沿途的各個宮殿。當時，我的構圖尚未特別強調人物，現在我喜歡畫城市生活的喧囂。以威尼斯來說，我畫擠滿遊客的景象、畫購物者和觀光客悠閒地走動。所以我後來完成的威尼斯畫作，比較少畫水道，而更常描繪街道、廣場和有傘棚的咖啡廳。

有些藝術家和評論家往往對當代威尼斯畫作嗤之以鼻，認為威尼斯都被畫爛了，或說「畫威尼斯是為了賣畫」。但是，只要想想這座城市包含的種種美妙題材，譬如破舊牆垣、文藝復興和巴洛克風格的華麗宏偉建築中潛藏的微妙色彩，運河上的迷人倒影、忙碌異常的水上交通、廣場上的熙攘人潮、以及無與倫比的光線和一種難以言喻的神祕感，就知道威尼斯是不可能被畫「爛」的。我不敢相信真正有想像力的畫家會採取這樣不屑的態度。至於「畫威尼斯是為了賣畫」，這種說法就更沒道理，誰想成為三餐不濟的藝術家呢？

以我自己的繪畫來說，造訪威尼斯也許是我繪畫生涯中，一個主要的轉折點。正如我在其他地方所說的那樣，這趟旅行時間短暫，讓我不得不修正自己的作畫方式，後來事實證明這種改變非常有價值。這趟旅行也提醒我，出國旅遊作畫很有意思，同時也間接影響我，讓我明白還有其他類型的題材可畫。在那趟威尼斯行之前，我的畫作基本上仍然受到席格和韋森的影響。但去過威尼斯之後，我已經找到屬於自己的風格。

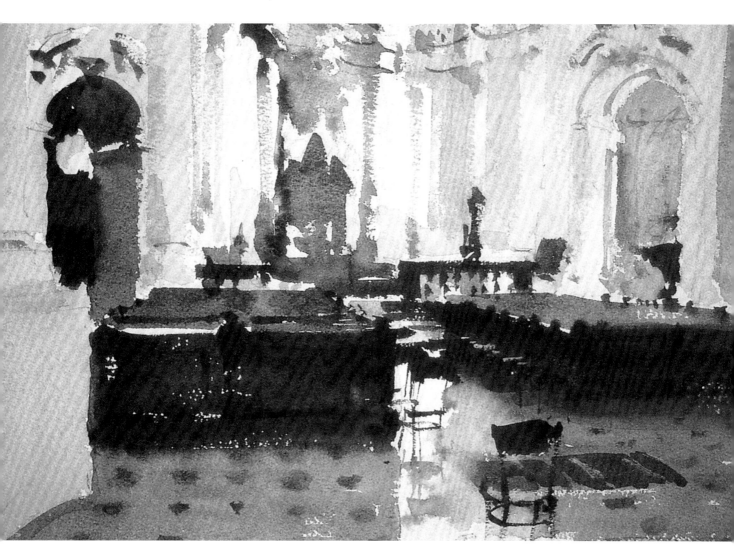

〈威尼斯的教堂〉CHURCH INTERIOR, VENICE ｜ **水彩** 10"×14"（25×35cm）

　　威尼斯教堂未必總是陰沉的景象，當整間教堂如此充滿陽光，就將整個建築物簡化了。畫中的背景只有簡單畫上幾筆，幾乎沒做什麼處理。不同類型的裝飾則是藉由盡可能往畫作上方變換色彩來加以暗示，但要省略這些建築物中存在的大量細節，卻是一種內心交戰。

　　我也省略畫作下半部的細節，將教堂內的靠背長椅跟地板結合在一起。至於地板圖案則是在薄塗底色仍然濕潤時，輕輕畫上一些小色塊。跟縫合技法不同，這種濕中濕渲染技法很難掌控。在這幅畫裡，我很少使用這種技法，不過這似乎是暗示拋光磁磚圖案的最佳方式。

Chapter 2
Later Influences
後期影響

　　一九八〇年代中期，我辭去工作開始全心投入繪畫創作。這種新安排直接產生的一個優勢就是，我能夠四處旅行尋找題材。旅行的好處不在於不同地點提供一些不同的景物（儘管許多地點確實有此效用），而在於不熟悉的環境會讓你的目光變得更加敏銳。以一九九三年冬天那趟旅行為例，我跟我夫人第一次前往美國東岸，儘管當地的光線和英國冬天的光線差異不大，但是身處陌生國度的經歷讓我更敏銳觀察到可以作畫的題材。這些題材是我在家鄉會忽略的題材，但在美國東北部新英格蘭地區，這些題材看起來相當入畫。每次我到訪陌生地點，回來後總會滿腔熱情地看待以往常見的景物。

　　我跟家人通常在歐洲大陸度過初夏時節，法國戶外咖啡廳當然是很入畫的景點，但似乎沒有義大利的色彩來得迷人。無論是光線和建築，以及一些小景物，像是馬車、機踏車和機車這種迥異的交通組合，義大利都是我最愛造訪的作畫地點。秋天來臨時，夏日難畫的綠色景象逐漸退去，我跟家人則待在英國許多風景如畫的鄉鎮。跟去歐陸的旅行相比，我在這種景點旅行時取得的題材少得多，而這些題材也比較不入畫。在沒有出門旅行的日子裡，我就在工作室裡作畫，偶爾在威爾特郡和東安吉利亞等地舉辦外宿的繪畫課程。

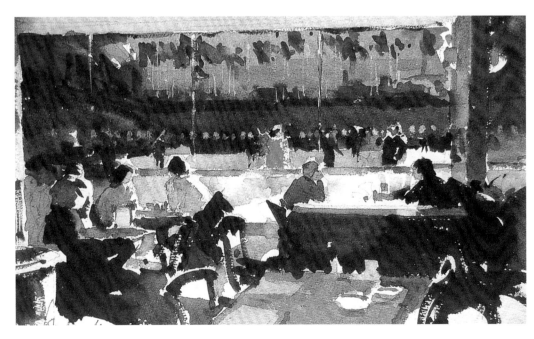

〈洛克斐勒中心
的溜冰者〉
SKATERS IN
THE ROCKFELLER
CENTER
水彩 10"×14"
（25×35cm）

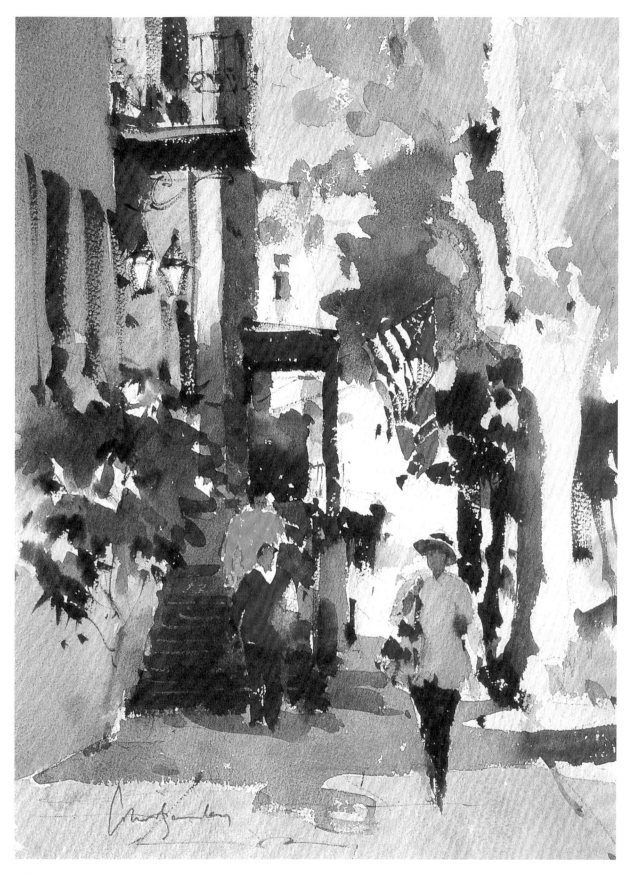

〈薩凡納的旗海飄揚〉SHOWING THE FLAGS, SAVANNAH ｜ 水彩 14"×10"（35×25cm）

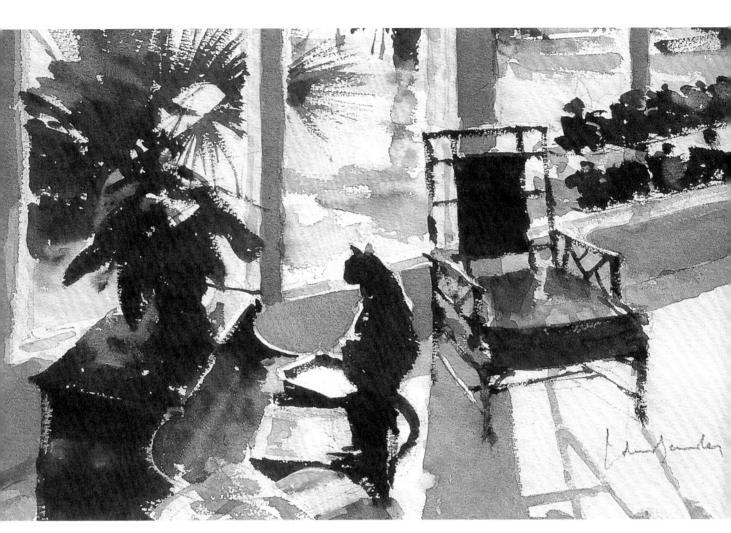

〈黑貓〉THE BLACK CAT ｜ 水彩 10"×14"（25×35cm）

　　這是我第一次畫寵物。奈瑞莎（Nerissa）的女主人是我四十多年前在蘇伊士運河區服役時的美國筆友。一九九五年時，在我另一位美國朋友熱心追查她的下落後，我才有幸跟這位筆友相見。而她和先生也熱情邀請我們去查爾斯頓和薩凡納旅遊。

　　在這幅畫裡，黑貓顯然是人們關注的焦點，但是她底下那張相當奇特的矮桌子，形狀十分有趣，不但被光線照射到，本身也包含一些很棒的對比和微妙的色彩。

　　注意桌子、黑貓、藤椅和室內外的灌木，如何打破背景窗框的橫向與縱向。如果這些物體都緊靠著窗框對齊，就會讓觀看者覺得很突兀。

花卉與室內景物畫作的布局

　　除了出遠門尋找題材，我也慢慢開始比較少畫風景畫。比方說，我從一九八〇年代初期起，開始畫花和室內景物（這兩種景物，開始畫其中一種，就會跟著畫另一種，因為我夫人熱衷園藝，而我們屋子裡一直都擺放自家花園裡現摘的鮮花）。

　　以前我偶爾會購買應景的花卉畫作，但自己從來沒有嘗試畫花，因為我不覺得花卉適合用我個人發展出的那種輕快水彩技法來畫。但我發現安·葉茲（Ann Yates）晚期生動活潑的作畫方式，顯示出花卉確實可以用我那種寫意風格的方式去畫。而且，我在偶然間發現菲利普·傑米森（Philip Jamison）寫的《用水彩表現自然之美》（*Capturing Nature in Watercolor*），這本書改變了我對畫花卉這種題材的看法。

　　傑米森的花卉習作之所以如此獨特，原因有二。第一個原因是，他幾乎只畫雛菊，這使得他能夠從相當有限的用色中獲得大量的對比。第二個原因、也許是更重要的原因則是，他畫室內環境和室外環境中的花卉，所以畫面中的花朵不像花卉畫作那麼多。這種做法大大提高構圖的趣味，也吸引我這種把花卉繪畫當成獨特個別畫種的畫家。

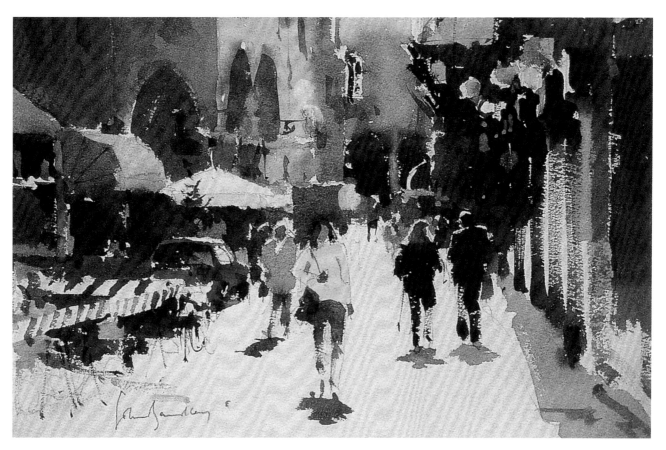

〈波隆那的小街上〉BOLOGNA SIDE STREET｜水彩 10"×14"（25×35cm）

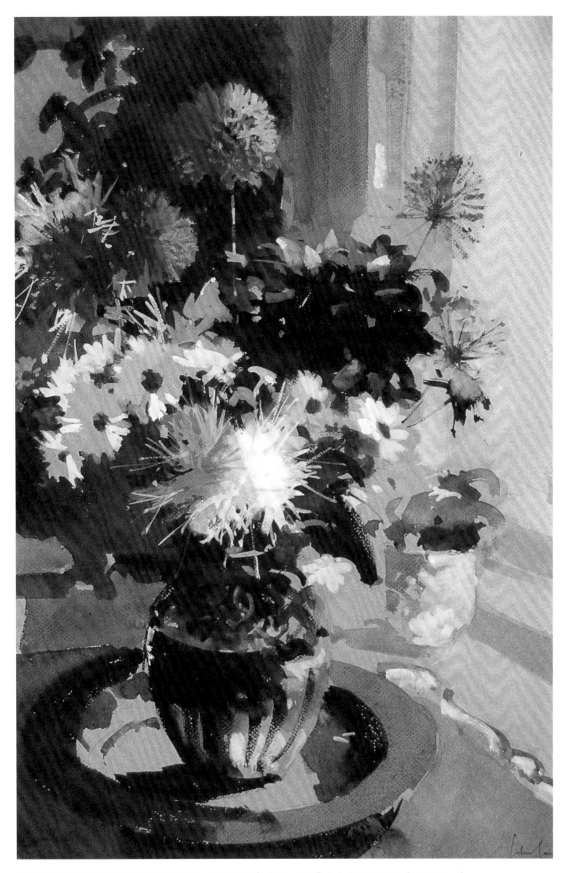

〈大花蔥與其他景物〉ALLIUMS AND OTHERS｜水彩、不透明水彩 27"×20"（68×50cm）

〈初夏‧花開〉
EARLY SUMMER BLOOMS
水彩、不透明水彩 19"×24"（48×60cm）

　　我不想分散觀看者對花朵的注意力，但我喜歡在我的花卉構圖中，加入其他有趣的元素。因此，這幅畫裡有一個貝殼形狀的甜點盤、一個碗櫃和一幅畫。先前我曾經只用水彩畫這個景象，但這幅畫則是以水彩和不透明水彩，畫在較大尺寸的有色紙上，畫中所有白色都是以不透明水彩來畫。用不透明水彩作畫要產生紙張原有的明亮感是相當困難的事，為了獲得最大對比效果，我將右側部分畫得比實際景象更暗一些。

我開始畫花卉時，也把它們畫在更寬廣的環境中，無論是花園裡種植的花，或是放在室內的花瓶或水罐裡的花（幾乎所有花朵都是我們自家花園栽種的，所以我的花卉畫作主要是以春夏盛開的花卉為主題）。

　　在這些更為正式的畫面布局中，有各式各樣的容器，包括瓷器、錫器、玻璃器皿和銀器等等，這些器皿都很入畫。我經常把花朵放進居家用品當中，或在花朵旁邊擺放一些居家用品，而且我將畫名取為〈斯托海德茶壺〉（Stourbead Teapot）、〈銀茶壺〉（The Silver Teapot）、〈甜點盤〉（The Sweet Dish），鼓勵人們將它們視為是跟花卉習作一樣的靜物畫。跟大多數畫家相比，我作畫時跟景物的距離通常更遠一些，這樣我就可以將周遭環境的細節包含在內，譬如牆上的一幅畫、一件家具，或是透過一個沒有窗簾的窗戶瞥見花園一景，這些都是讓畫作熱鬧有趣的細節，也有助於讓觀看者對畫作的興致不減。

　　另一次偶然發現一本書，或者說是發現一本書的封面，則鼓勵我開始畫室內景物。那本書的封面是約翰‧拉威利爵士（Sir John Lavery）的畫作〈威爾頓莊園的雙立方房〉（The Double Cube Room at Wilton House），這幅畫令人驚嘆，只不過我恐怕已經忘記這本書究竟是誰的著作。不管怎樣，我在菲利普斯莊園（巧合的是，這裡離威爾頓莊園很近）第一次舉辦繪畫課程不久後，就已經慢慢開始轉向創作靜物畫。只要天氣不好，我們就在室內寫生，房間裡有許多可以入畫的精緻物品。因此，惡劣天候並不會影響我在那裡的教學示範。

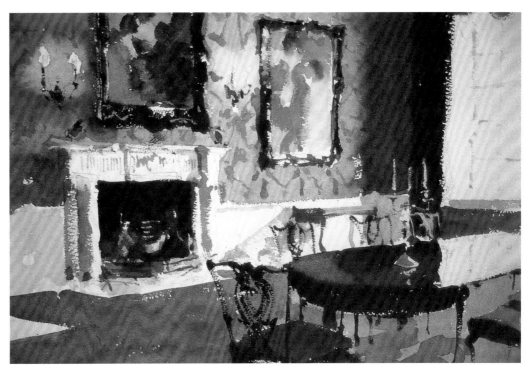

〈波勒思登列斯莊園的紅色房間〉RED ROOM, POLESDEN LACEY　│　水彩 10"×14"（25×35cm）

我的許多室內景物作品也是在同樣華麗的廳房完成的，比方說：負責推動保存具有英國歷史意義名勝古蹟的英國國民信託（National Trust），就讓我在旗下一些地產建物不對外開放期間，可以進入現場作畫。另外，我也接受委託在豪華古宅作畫。我一直很喜歡古董，對我來說，古董家具是比現代家具更有吸引力的主題。

室內景物之所以吸引人，有各種原因。從實際層面來看，在室內作畫可以免除戶外寫生的不便。我家的大多數廳房都成為我的作畫題材，而且我使用的媒材是水彩、不是油畫，這表示在畫完後那幾天不會有顏料氣味留存屋內。室內景物跟城鎮街景一樣，有比較多稜稜角角，讓我能用更戲劇化的方式處理，比鄉間綿延起伏的柔和輪廓更適合我個人的繪畫風格。同樣地，室內燈光和牆壁與家具的反光，也形成各種戲劇化的形狀和對比。

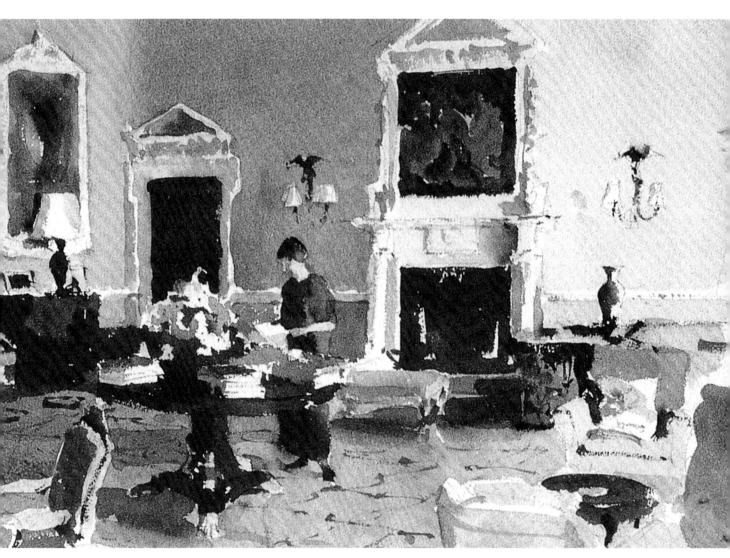

〈咖啡桌上的書本〉COFFEE TABLE BOOKS│水彩 10"×14"（25×35cm）

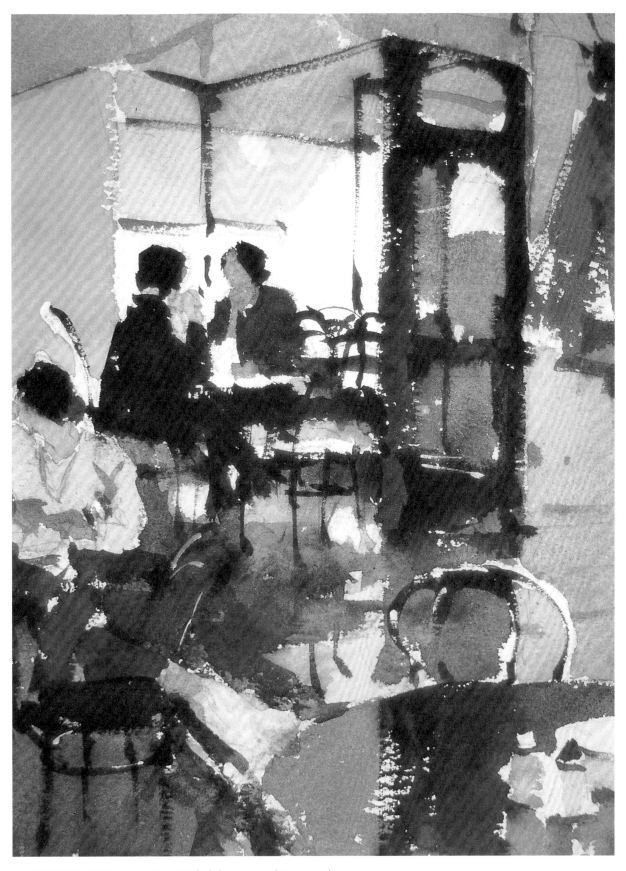

〈在布朗斯喝茶〉TEAS IN BROWNS｜水彩 14"×10"（35×25cm）

在我最早畫的室內景物作品中，幾乎都沒有將人物畫進去。對於那些不再有人居住的房間，例如英國國民信託擁有的那些建築，不畫人物並不會有問題。但是如果我以自家廳房為題材所畫的習作，不畫人物看起來就有點不真實。所以，我很清楚，為了創作一個更有說服力的構圖，我不得不在畫作中增加一些人物。對我來說，這可不是一件容易的事，因為我最早期的畫作中，完全避開人物描繪。雖然後來我畫街道繁忙景象時，會加入點人物景來暗示比例並增加動感，但我是以相當簡潔的方式表現人物，譬如簡單幾筆畫出色塊表示身體，用一個色點代表頭部。這很像席格的風格。說真的，我實在不敢讓人物在畫面中扮演要角，因為人物似乎很難畫，一點點失誤就很容易被識破。

若說有哪幅畫讓我確信值得多花一點精力在人物方面，答案就是我第一次以牛津知名咖啡餐廳布朗斯為主題的那幅畫。現在，布朗斯已經成為一個小型連鎖店。我在布萊頓和布里斯托畫過布朗斯的分店，但當初是牛津分店最先引起我的注意。曲木家具、鏡子和盆栽植物本身就已經很有吸引力，而這家很有特色的餐廳總是門庭若市，我必須專心畫出餐廳裡高朋滿座的感覺（當然還要畫出忙得團團轉的女服務生）。

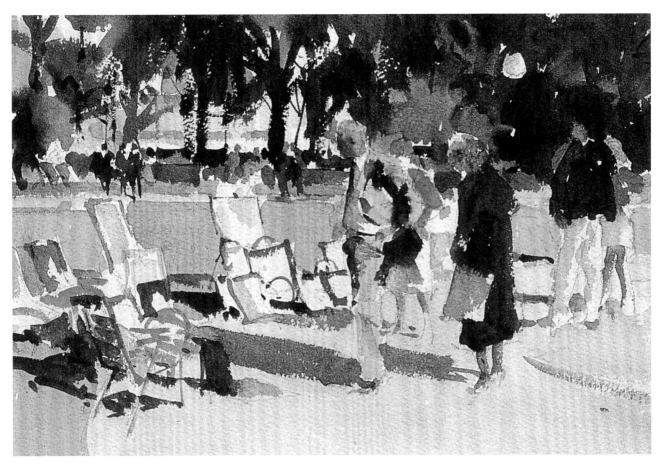

〈露天畫廊〉OPEN AIR GALLERY｜水彩 10"×14"（25×35cm）

主題內的主題，增加畫作構圖趣味

　　從那時起，人物在我的畫作中扮演日益重要的角色，而咖啡廳、公園長椅和廣場，這些人們最有可能聚集之處，就成為我作品的主要題材。更具體地說，我的許多作品都以個人或一小群人的行為當成焦點，你只要迅速翻閱這本書收錄的畫作就會知道。這種人類活動呈現出主題內的主題，往往可以使畫作構圖趣味加倍。專心畫這種人物可能會讓作品帶有插畫味，甚至讓作品太過矯揉造作。因此，我會小心謹慎地表現環境，讓人物能恰如其分地呈現。

　　跟畫人物一樣，畫動物也套用同樣的做法。動物偶爾會出現在我的畫面上，但我通常是從遠處畫牠們，而且是以非常簡筆的方式暗示。我畫動物往往是為了破除整片草地全都是綠色。多畫人物題材，這種轉變讓我有信心表現近景動物，並讓牠們在畫面上扮演更重要的角色，不再像以往畫遠處農場和草地上不起眼的動物。馬匹是我特別常畫的動物，我在許多鄉鎮與城市畫了馬匹載送觀光客繞行賞景的作品。其實，翻翻這本書中的圖片，我發現自己曾在布拉格、佛羅倫斯、查爾斯頓和韋茅斯等地，畫過馬車這類題材！

　　一旦你準備在畫作中將人物和動物包括進來，你可以畫的題材就會大幅擴展。凡是人們聚集之處，都能為我提供可能的主題。這本書中有很多作品可以歸類為「出遊」（Days Out）系列，我畫的地點包括：露天遊樂場、老舊鐵道、農產市集和海灘景象。

　　我不會說音樂家是我專門研究的題材，但音樂家確實是我最喜歡的題材之一。音樂家成為出色主題的原因之一是，他們固定在同一個位置上，或者至少一個姿勢重複夠長的時間，讓我得以準確畫出姿態。以戶外音樂表演來說，演奏者的樂器和制服為那些可能單調乏味的環境，提供多采多姿的趣味點。比方說，幾年前有位朋友催促我們造訪布拉格，因為布拉格是第二次世界大戰中，唯一沒有受到炸彈轟擊的歐洲首都，因此當地景物並未受到破壞。但是，布拉格真正讓我印象深刻的是當地的街頭文化：由音樂家集結的好幾個小團體沿著查爾斯大橋即興表演，形成生動美妙又多采多姿的主題。

　　在過去二、三年裡，我家鄉薩里郡賴蓋特（Reigate）在城裡各個場所舉辦室內和戶外的夏季音樂節，讓我可以從近距離速寫相當大的群體。〈排練空檔〉（A Break in Rehearsal）（第 93 頁），就是以這些草圖的其中一張做為創作題材。最近，我還是有機會近距離觀察樂團並現場作畫，因為一九九五年我有幸受邀在格萊德邦歌劇節上作畫。這是一個相當美妙的體驗，我跟管弦樂團一起坐在樂團席，我以譜架當成畫架，在黑暗中作畫。美妙動聽的音樂在耳邊響起，時而令我分心，這一切

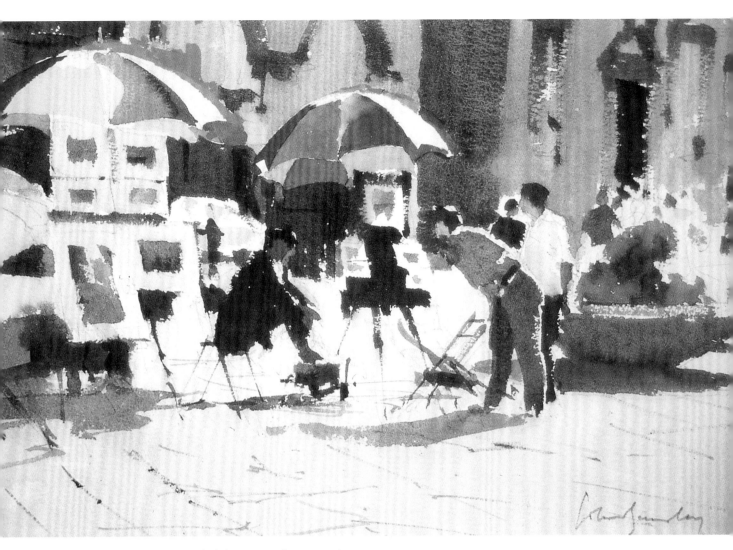

〈靠近細看〉CLOSE SCRUTINY │ 水彩 10"×14"（25×35cm）

　　現在，我往往會在主題裡尋找主題，佛羅倫斯大教堂外面的這個小景象就是一個很好的例子。在陽光明媚的廣場上，遮陽傘陰影形成的景象本身就很有吸引力。但是，那位興趣盎然的賞畫者靠近細看畫作的誇張姿勢，幾乎讓整個景象的吸引力倍增。畫作〈露天畫廊〉（第 35 頁）在概念和題材上，也跟這幅畫相似。

　　在處理這種題材時，你必須非常小心，別讓「故事」搶走畫面要傳達的意境，不然整幅畫看起來可能會很矯揉造作。所以，我會限制自己畫那些即使沒有人物趣味這項因素卻仍可入畫的景象，藉此避免這種情況發生。

　　我愈看這幅畫愈覺得處理手法很抽象，特別是左手邊由色彩強調出的幾何形狀人物。

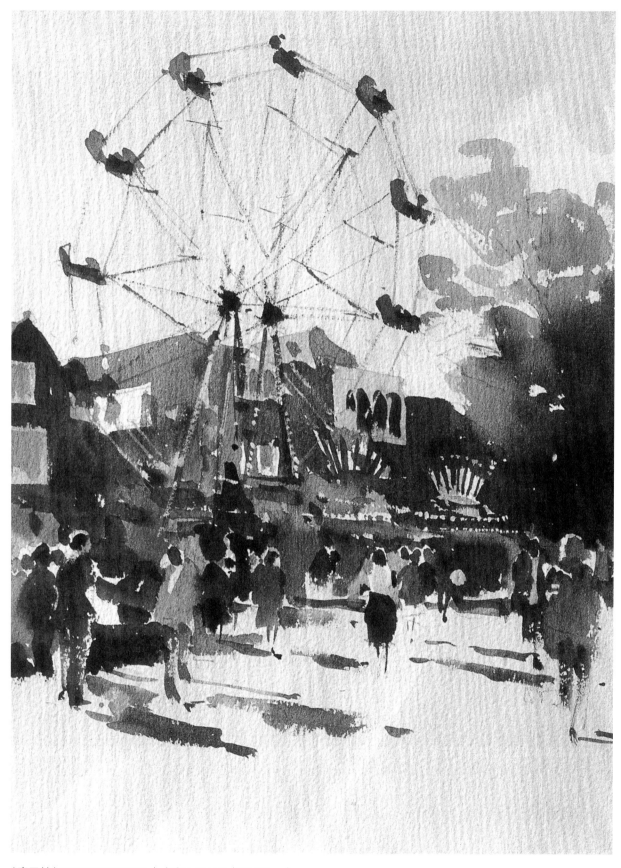

〈摩天輪〉THE BIG WHEEL｜水彩 14"×10"（35×25cm）

都需要花一點時間適應。

　　回顧這些年來，我的繪畫已經往嶄新且並未精心策畫的方向發展，這讓我感到十分訝異。比方說：認識韋森、威尼斯之旅、書籍封面委託案等等，都出乎我的意料。我相信，我的繪畫題材會隨著生活提供的每種新體驗與機會而繼續演變，不過在靈感方面，我會永遠維持傳統。我喜歡畫我周遭所見的景物（其構圖含意將在第五章詳述），而我所見的景物顯然受限於我的生活方式。除非我的生活發生極大的改變，否則就算我繼續嘗試新的構想與技法，我的繪畫題材依舊不會有太大的變化。

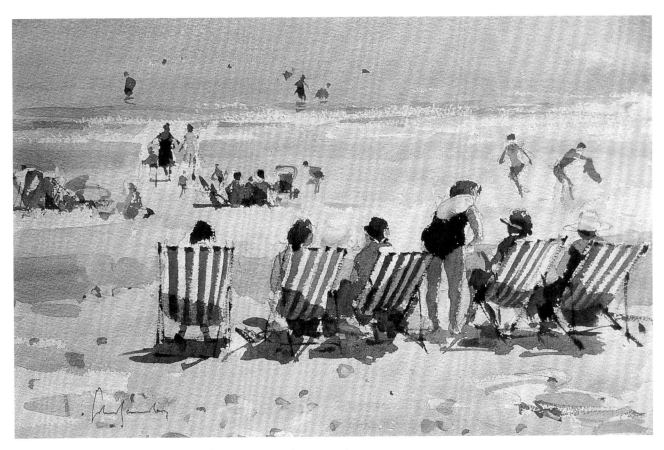

〈在小漢普敦〉AT LITTLE HAMPTON｜水彩 10"×14"（25×35cm）

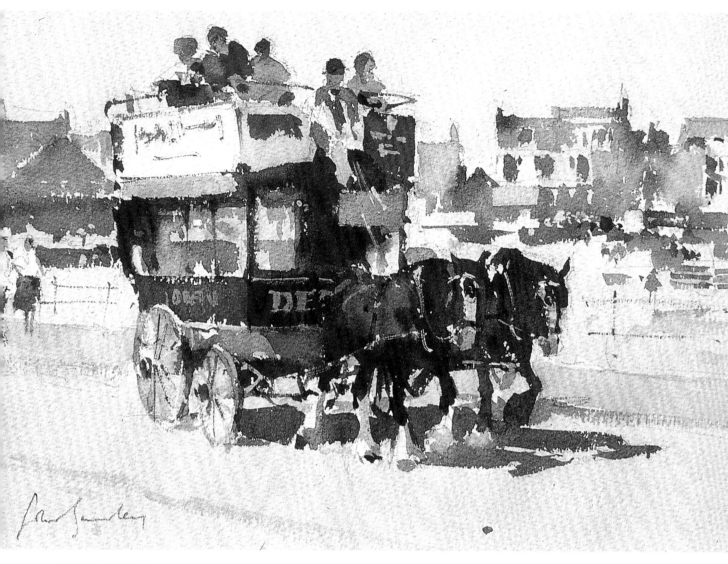

〈韋茅斯的馬車載送〉HORSE TRANSPORT, WEYMOUTH │ 水彩 10"×14"（25×35cm）

　　這種帥氣的馬車巴士本身就足以成為畫面主題，背景只要大概畫一下就好。不過，背景的功用就是避免畫作太過插畫味。

　　這種馬車看似簡單，畫起來卻很棘手。你要説服觀眾馬匹正在拉一個重物、馬車正確地安置在車軸上、車輪正以適當的速度旋轉。如果這些部分沒有處理好，整幅畫就毀了。其實，車輪可能是最棘手的部分。我讓車輪與道路交會處的部分，跟路面合而為一。這樣做有助於產生重量下沉的幻覺，也避止形成一個完整圓形而干擾視線。馬車上的乘客高度不一，要是一整排人頭都一樣高，看起來會很不自然。

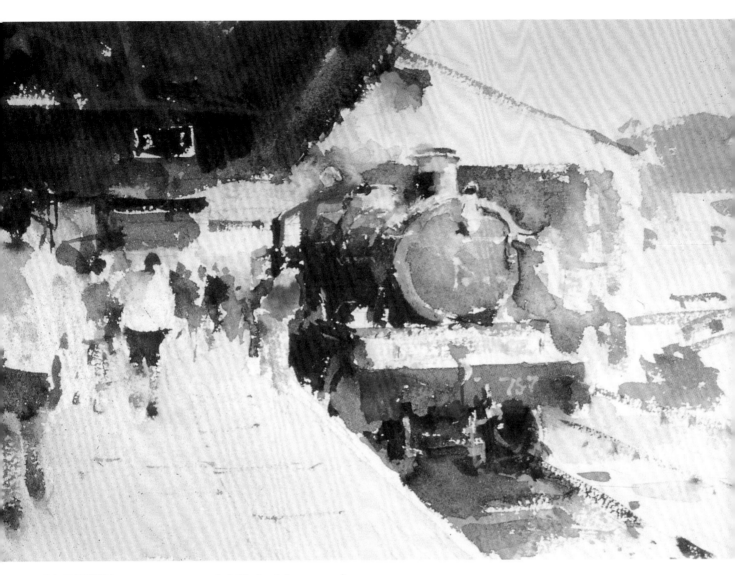

〈大西部鐵路〉GREAT WESTERN｜水彩 6"×9"（15×23cm）

　　打從我有記憶以來，就一直對鐵路很感興趣。在蒸汽火車時代，我經常在紅丘（Redhill）火車頭車棚作畫。那時，我還沒有自己的交通工具，但是紅丘那裡的交通非常方便。現在，要欣賞這種蒸汽火車頭的最佳去處，就是造訪全國各地許多保存完好的鐵道。

　　德文郡的金斯韋爾（Kingswear）車站將托爾灣（Torbay）和達特茅斯（Dartmouth）這兩條鐵道保存良好。我在此地畫的這個小景色，自從大西部鐵路停止運行以來就沒有太大的改變。這個車站是英國史上知名工程師伊桑巴德‧金德姆‧布魯內爾（Isambard Kingdom Brunel）的原創設計，屋頂有一種很特殊的暗黃色，讓右側附屬建築顯得柔和，才不會跟蒸汽火車頭的繽紛色彩產生不協調感。

　　這輛火車頭是利德翰蒸汽引擎（Lydham Manor），我自認為是火車迷，我在這幅畫裡盡量保持比例的準確，並且非常小心地處理火車頭煙囪這些看似細微之物。

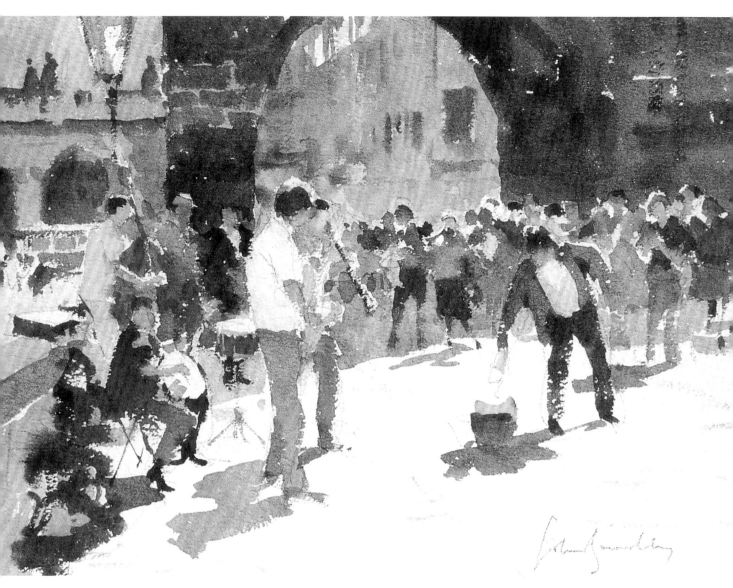

〈查爾斯大橋上的爵士樂〉JAZZ ON CHARLES BRIDGE │ 水彩 10"×14"（25×35cm）

〈查爾斯大橋上的爵士樂〉畫的是一個非常入畫的五重奏，是在布拉格這座著名橋樑上演出的眾多團體之一。本書的畫作〈薩克斯風獨奏〉（The Solo Sax）（第 118 頁），也是以這個五重奏的生動表演做為主題。本頁畫作的焦點比較不明確，表演者跟觀眾都是畫面的焦點。把投幣打賞觀眾的動作中畫出來，這樣做是有風險的，因為很可能會讓觀看者覺得有點故作姿態。但我認為把這個額外動態畫出來是值得的，而且這樣也能讓畫面產生平衡感。打賞觀眾的存在也說明了帽子的功用，否則擺放在地上的帽子看起來可能跟周遭景物格格不入。

跟〈薩克斯風獨奏〉相比，陽光在這幅畫中扮演更重要的角色，而且是以兩種方式暗示出來：首先是藉由陰影的清晰度和強度，其次是透過觀眾的頭部和肩膀周圍刻意留白，製造出閃閃發亮的光感。

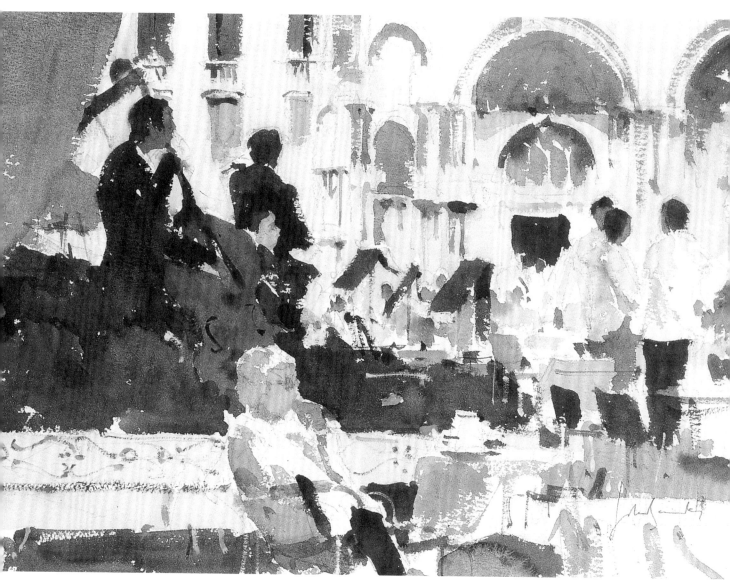

〈威尼斯聖馬可廣場的音樂表演〉MUSIC AT ST. MARK'S, VENICE｜水彩 10"×14"（25×35cm）

　　威尼斯經常有戶外音樂表演，這麼入畫的題材還有什麼好挑剔的呢？而且，威尼斯還有一些有傘棚座椅的戶外咖啡廳，這些小景色幾乎囊括我過去幾年來想畫的一切。

　　右側三名服務生要是穿著花上衣而不是白上衣，可能會讓畫面看起來不那麼空洞，但也會讓畫面看起來有些雜亂。我不想更動任何細節，因為這樣做可能會改變整體氣氛。不過我應該做的是，將前景中的淺膚色坐姿人物往左側移動一些，因為在原來位置上，人物頭部右側邊緣會跟後方低音提琴右側連成一線，產生從左上角往中間下方移動的對角線，有可能分散觀看者的視線。現在，我作畫時往往特別注意這種事。

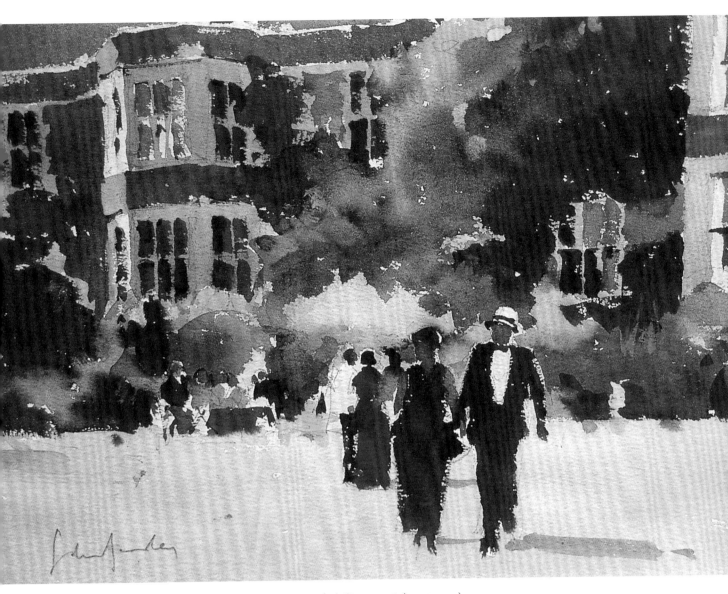

〈格萊德邦的草地〉THE LAWNS AT GLYNDEBOURNE │ 水彩 10"×14"（25×35cm）

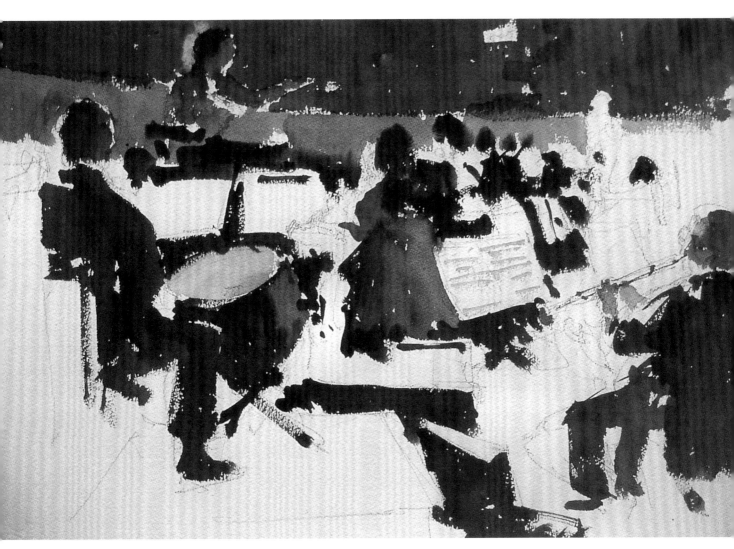

〈格萊德邦的樂團席〉IN THE PIT, GLYNDEBOURNE｜水彩 14"×10"（35×50cm）

　　格萊德邦是一個靠近薩塞克斯郡路易斯（Lewes）的私人莊園，每年夏天都會舉辦歌劇節。格萊德邦還經營一個小型畫廊，受邀為歌劇節作畫的藝術家，他們的作品就在此展出。一九九五年，我是受邀藝術家之一。這表示我可以在樂團排練期間坐在樂團席裡，以交響樂團排練情景作畫。我以樂譜當成畫架，而樂譜燈是唯一可用的光源。儘管照明度不足，但整個體驗卻非常愉快，其實還讓我十分感動。

　　由於樂團排練的時間很短，我覺得自己應該盡可能多畫幾個不同視角的景象。結果，只畫了三張各完成一半的速寫，這張就是其中之一。後來我得以參加樂團一次完整的演出，可惜當場不能作畫，只能用鉛筆速寫，但是當時完成許多張鉛筆速寫已讓我心滿意足。後來我也利用這些速寫完成一些作品。

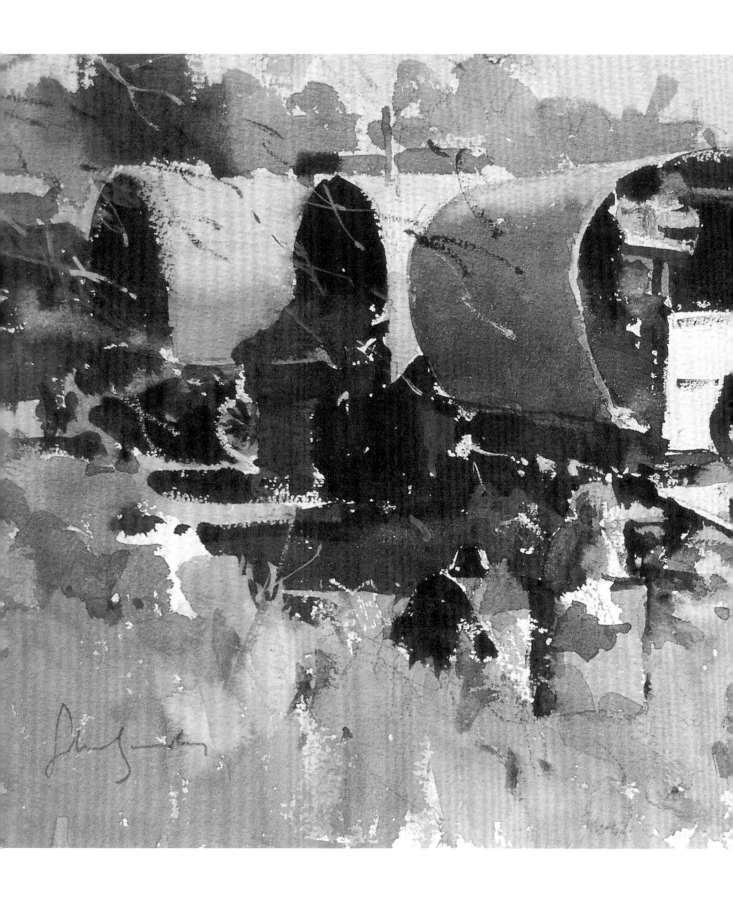

〈斯托小鎮的馬匹博覽會〉
AT THE HORSE FAIR, STOW-ON-THE-WOLD
水彩、不透明水彩 10″×14″（25×35cm）

　　格洛斯特郡的斯托小鎮每年舉辦二次相當盛大的馬匹博覽會，方圓幾英哩就會堵得水洩不通。大部分的大篷車都是機動式，而這些傳統馬車則是愈來愈少見的景象。

　　以這個景象作畫，最大的吸引力是三個大篷車形成深邃美妙的陰影，我盡可能大膽地畫上重色。請注意，突出的樹枝在穿過最暗陰影時仍然可見，而且我以不透明水彩作畫，讓這些樹枝可以被辨識出來。前景人物好像畫得太大，相較起來，篷車就顯得很擁擠，但我認為沒有關係。我本來覺得想要完全忽略右邊那輛車，但它確實可以增加構圖的平衡感，所以我將它保留，也盡可能把它畫得不太起眼。

＊羅伯特・韋德的著作《畫出象外之意》（*Painting More than the Eye can See*），North Light Books 出版。

Chapter 3
Materials
畫材

　　隨便翻閱一本藝術雜誌就會發現，市面上不斷有新的畫筆、新的顏料和新的畫紙出現，但我已經有一套自己適用的畫材和畫具，而且近期內不會在這方面做出太大的改變。所以，在這方面我跟澳洲水彩畫家好友羅伯特・韋德（Robert Wade）的見解不同，他建議定期徹底檢查畫材和畫具，因為「對畫材或畫具過於自信是有危險的。你會開始把一切視為理所當然，通常這就會阻撓你的創意思考。」＊我個人認為，眼前所畫主題提出的問題，就足以讓我不會過度自信。

找到適合自己的繪畫工具

　　最近，一位買得起最好畫材的畫家談到，他發現昂貴的畫材和畫具會「遏止成長」，他不想付出這種代價，所以刻意去找更便宜的畫筆、紙張和顏料。我明白他的意思，但是如果對畫材的掌控有十足的把握，作畫時就會更輕鬆自在，因此只要

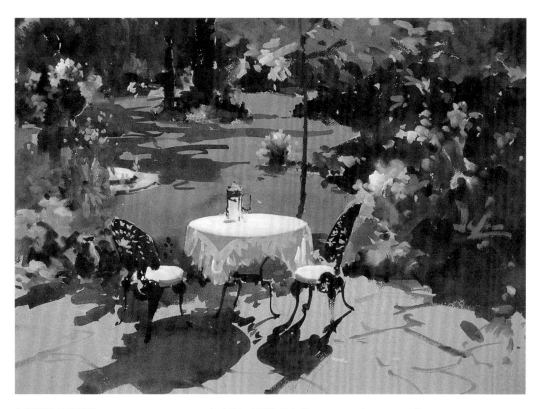

〈花園裡的陰影〉GARDEN SHADOWS│水彩、不透明水彩 18"×24"（45×60cm）

財務狀況許可，我總會買最好的畫材。尤其我的畫筆更是如此，除了用於渲染較大畫作的一支大排刷，以及用於有色紙作畫的一支日本粗硬毛筆，我用的所有畫筆都是溫莎牛頓 7 系列（Winsor & Newton Series 7）。

這些畫筆都不便宜，但絕對物超所值，因為這種筆的蓄水量超強，而且就算是較大號的畫筆（10 號或 11 號）也能保有尖細的筆鋒，讓我不必更換畫筆就能描繪細節。這對講究作畫速度的我來說大有幫助，我就能流暢地運用水彩這個媒材，也能配合自己在不同色塊之間潑灑的作畫習慣。一旦畫筆使用一段時日，筆鋒鈍了，我就拿這些筆來畫天空或做其他大面積的渲染。以我的經驗來說，只有品質最優異的貂毛筆能做到這樣。有時，畫材商請我試用比較便宜的畫筆，但我從未找到合適的替代畫筆。而且，我不是用抹布擦掉筆上多餘的水分，而是輕輕甩筆把水分甩掉（我在室內作畫時，舊報紙就派上用場），這似乎是合成毛畫筆和合成混合毛畫筆所無法做到的。

我使用的顏料都是專家級管狀顏料。我也發現，專家級顏料雖然比較貴，但絕對讓你錢花的值得。我會在說明色彩的章節詳述我的用色，所以在這個章節裡，我先盡可能簡短地說明。通常，我喜歡比較透明的顏料，我說過透明度是水彩魅力的關鍵。正因為如此，所以我會用黃赭色（raw sienna）而不是土黃色（yellow ochre），因為土黃色比較不透明。但由於顏料製作技術的進步，現在我並沒有察覺這兩種顏色有太大的差異。另外，我從沒用過中國白（Chinese white），因為我總覺得這個顏色畫起來沒有什麼效果，當我需要用到白色顏料時，我會用白色不透明水彩跟透明水彩顏料混色。還有，我早就破除水彩畫不能使用不透明水彩這種偏見，本書中收錄說明的一些畫作，就是利用水彩和不透明水彩搭配使用而完成的。

我的調色盤已經用了三十年，是羅伯森公司（Roberson）出品的一種折疊調色盤。這種調色盤的特點是有蛋形凹槽，我從未在其他地方看過這類調色盤。可惜，現在這種調色盤已經停產。不過，我有一位學生很有生意頭腦，已經開始生產類似款式的調色盤，我也聽說他有大規模生產的打算。我偶爾需要增加調色盤中的色彩，譬如在畫花卉和衣服這些明亮色調時。我有一個手工製作的調色盤，可以放在原本調色盤上，擺放一些特殊用色。至於不透明水彩顏料，我把它們放在凹槽較淺的調色盤，跟比較常混用的透明水彩顏料放在一起，需要比較不透明的色調時就可以使用。不管在哪種情況下，我都不介意顏料格裡的顏料愈堆愈高，一旦顏料變得很硬或者沒有空間擠進新顏料時，我就會把舊顏料挖掉。

目前我使用三種紙張來完成創作。畫四開（38×55 cm）時，我通常使用阿契斯（Arches）140lb（300g）的粗紋紙，並將畫紙水裱防止起皺。但我現在的畫作大多是 25×35 cm 這種大小，所以我用阿契斯或拉娜（Lanaquarelle）Goldline 的 90lb

（185g）四邊封膠粗目水彩本。至於更輕更薄的紙張往往比較不吸色，因此紙上的顏色顯得更加鮮豔。相較之下，我的大部分花卉作品都是用康頌（Canson）滑面有色紙，沒有經過水裱，用紙膠帶直接黏在畫板上完成的。

我作畫多年，期間換過不少品牌的畫紙。在一九七〇年後期以前，我都用博更福（Bockingford）水彩紙作畫，這種畫紙價格便宜也很顯色，不需要水裱，而且我非常景仰的畫家韋森只用這種畫紙。由於這種畫紙質地光滑，因此我開始試用其他紙面紋路較粗、價格更昂貴的歐陸畫紙，比方說：法布里亞諾（Fabriano）和阿契斯這類畫紙。當時我用的那種法布里亞諾水彩紙，質地和保存色澤的能力都很優異，但因為這種畫紙很難水裱防止起皺，所以我不得不放棄使用這種畫紙（可能是我當時沒抓到要領，因為現在這家公司的畫紙並沒有這種問題）。阿契斯水彩紙很容易水裱，這是我現在最常使用的畫紙。但是，從原先使用博更福水彩紙到改用阿契斯水彩紙，這種轉變可不容易，阿契斯水彩紙似乎很吸色，所以我連續畫了幾週，作品看起來色澤都太淡，讓我十分失望，直到後來我把顏料量加足，一切才漸入佳境。

大概就在我改用阿契斯畫紙的同時，我跟一位畫家朋友買了一大疊畫紙，因為他有太多畫紙畫不完。那些畫紙是戰前製作精美的手工紙，但是紙面太光滑不適合我的畫風，多年來我一直把那些畫紙束諸高閣，直到我開始定期畫花。用紋路較粗的紙張畫花，會讓花瓣看起來有點鋸齒狀，而事實證明，這種表面更光滑的畫紙更適合用來畫花，現在那疊畫紙已經被我畫到只剩下最後幾張了。

不過，現在我大部分的花卉習作都使用康頌的有色紙，跟我較大尺寸的水彩畫作一樣。康頌有色紙的紙面光滑，在這種畫紙上作畫是截然不同的體驗：我用很便宜的畫筆，這種畫筆在光滑紙面上運筆自如，但有時又太順手，以致於必須使用較大尺寸畫紙作畫才行。康頌有色紙大多是灰藍色、灰綠色和最淺的棕色等諸如此類的色調。紙張本身的色調就能營造畫面的氣氛，並增強色調的和諧感（許多油畫家和粉彩畫家基於同樣原因，才先打底色再作畫）。

我畫草圖和輪廓圖都是使用 2B 或 2B 以上這種筆芯較軟的鉛筆，如果需要擦掉線條，我就使用軟橡皮擦，硬橡皮擦可能會破壞某些紙張的表面。我的畫架是可調整的金屬畫架，我總是站著作畫，站著讓我有更大的活動空間。我的盛水容器常在我示範期間引發評論，因為我是拿孩童海邊戲水時用的水桶當盛水容器。我通常會把水裝滿，以便準確測量畫筆吸入多少水分。最後，有時我還會使用一塊小海綿，讓畫不好的地方起死回生。海綿的功用就跟面紙一樣。

這些年來，我嘗試並放棄過許多配備，譬如：留白膠、鋼筆淡彩和粉筆，其

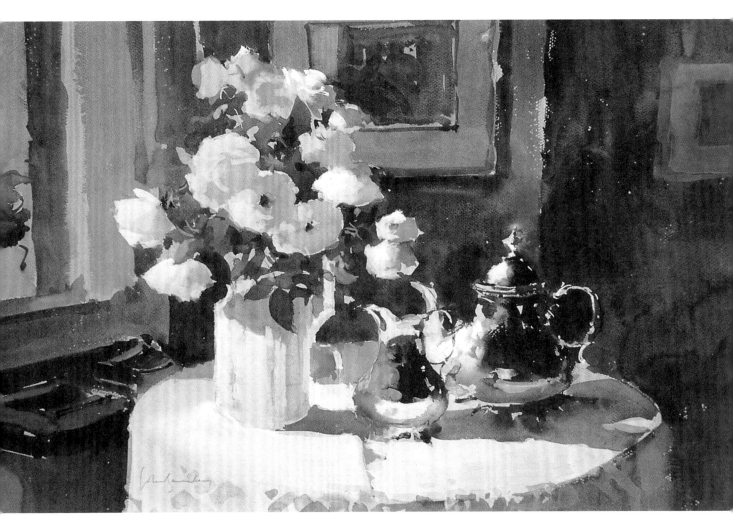

〈銀茶壺〉THE SILVER TEAPOT │ 水彩、不透明水彩 19"×24"（48×60cm）

　　我從不認為玫瑰容易畫，直到我改用質地較平滑的康頌畫紙，現在我畫花卉習作時，大多使用這種畫紙。在這幅畫裡，花與茶壺和牛奶罐的相對位置最重要，因為花瓶投射的陰影不僅有助於將這三個物件結合在一起，也在茶壺表面和牛奶罐表面產生一些很棒的亮部與暗部。至於亮部的用色則是白色不透明水彩、以及白色不透明水彩加上鈷藍色（cobalt blue）透明水彩調色。

　　我已經把大部分背景細節都去除掉，以便讓注意力集中在玫瑰和古董銀器上：〈初夏‧花開〉（第30-31頁）中那些碗櫃就是這樣處理的，我刻意讓它們消失在深藍棕色的陰影裡，以免它們太過顯眼。花朵正後面牆上那幅畫有助於建立房間的深度，但它不該與主題相抗衡，所以我用藍灰色和棕色來表現它。

中最後一項（粉筆）是看了一本書介紹透納的水彩畫後就試了幾次。我不反對這種非純水彩的做法，這些做法都是為了增加變化，但我個人更關心光影的變化，也很樂意依據嘗試過的原理作畫。

不管是室內創作或是戶外寫生，我都用同樣的畫材和畫具。我比較喜歡在自然光線下作畫，因此我會盡可能挑選這種地點畫畫。但在室內作畫時，我選擇二百瓦燈泡作為光源。你可能猜想過，我在畫室裡畫畫，也在戶外寫生。幾乎每一位畫家都是這樣做，但有些畫家似乎很想隱瞞這個事實，因為印象派畫家和後印象派畫家認為，在畫室裡作畫或是依據照片作畫，在某種程度上是不對的。所以，這些畫家口頭上說自己只在戶外寫生，但私底下卻在畫室裡創作。

我以前也相信印象派那種論調，或者更確切地說，我認為畫室完成的作品缺乏當場完成的即興與真實感。因此，大約長達二十年的時間，我只在現場作畫，回家後幾

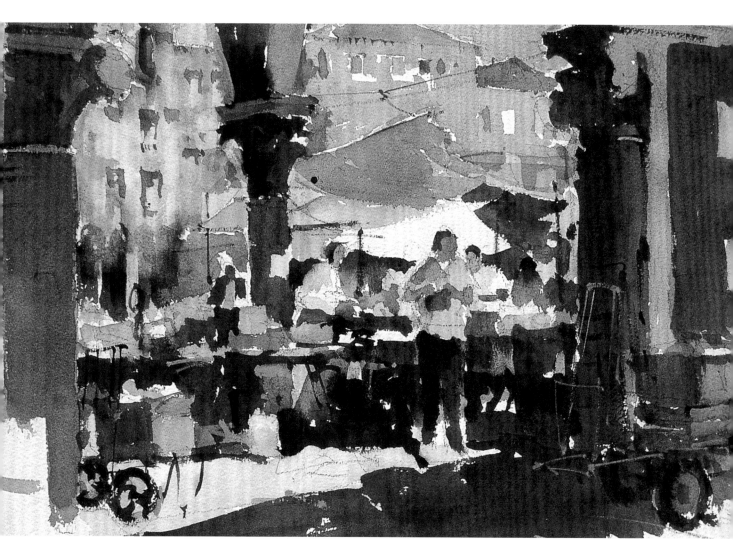

〈威尼斯的市場貨攤〉MARKET STALLS, VENICE ｜ 水彩 13"×20"（33×50cm）

乎沒有將畫作做任何更改。我有心理準備面對這種純粹主義帶來的所有不利條件，比方說：光影形狀會因為不同時間而改變，大貨車剛好停在我要畫的對象物前面，作畫時旁邊有孩童觀看並詢問我畫面右邊那個大團塊有何意義。

沒必要排斥視覺輔助工具

但是，在一九七〇年代後期初次造訪威尼斯之後，這一切全都改變了。當時，我跟內人只能在威尼斯待上三天，我覺得時間這麼少，我最好把顏料放在家裡，帶速寫本和相機就好，這樣我也比較好對想多欣賞威尼斯風景的內人交待。我到了威尼斯，當地的光線和微妙色彩讓我驚訝萬分，我畫了許多張速寫也拍了很多照片，作為我回英國時的創作題材。第一次造訪威尼斯確實給我很大的啟發，雖然我用那些速寫和照片完成的創作，並沒有比我當時戶外寫生的畫作來得好，但我第一次感覺到，我在畫室裡掌握到猶如現場作畫的氣氛。

另外，我強烈建議任何渴望成為藝術家的人，在自己精通一定程度的基本技能前，不要使用這些視覺輔助工具。要畫出好的素描和繪畫作品，需要很好的觀察力，而且除非習畫者在戶外作畫並以實物寫生，否則無法培養出這種觀察力。相機觀看事物的方式與肉眼不同，相機看到的是凍結的動作，並且把立體變成平面，對於缺乏觀察經驗的人來說，可能無法辨別其中的差異。雖然在培養健全技法的過程中，拒絕使用這種輔助是合理的，但以此為原則，堅持徹底不用視覺輔助工具就不合理。當我看到專業畫家聲稱自己從來沒有使用相機時，總讓我驚訝不已，因為這群人其實最能克服相機的缺點並善用相機的優點。相反地，他們卻將拒絕利用這些配備而面臨的不便，當成是一種長處來誇耀。

當然，誰也不希望自己被認為無法在現場作畫或構圖，但是了解這種事情的敏感性，或許很快會導致畫家說一套卻做一套的情況。我可以肯定地說，利用相機的輔助，我能夠更加要求畫作的構圖。我不相信只有我這麼想，而且我認為許多畫家一直遲遲沒有處理有趣的題材，是因為他們盲從地以為畫室裡完成的作品不「真實」。體驗戶外作畫的樂趣，當然說也說不完，但是只因為怕被人說三道四而不敢使用視覺輔助或不承認自己在畫室裡完成作品，這樣不免讓我覺得只是把繪畫之所以吸引人的這項要素給犧牲掉：無論何時何地，用任何方法畫任何景物，都是畫家的自由。

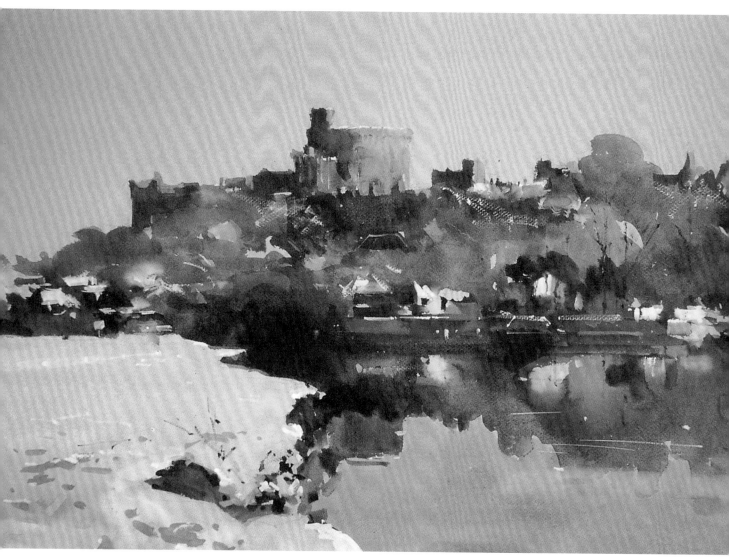

〈溫莎堡〉WINDSOR CASTLE │ 水彩、不透明水彩 19"×24"（48×60cm）

　　這是在泰晤士河岸伊頓（Eton）小鎮畫的，多年來溫莎堡的這個景色被印製在餅乾罐、巧克力盒和拼圖遊戲上，變得極富盛名。在剛下過一場雪的冬日早晨畫溫莎堡的景致，讓這個主題多了一股莫名的魅力。

　　處理這種寧靜的景色，最好不要使用太多顏色。這幅畫可說是一幅棕色調作品，大多是以焦赭色（burnt umber）和黃赭色來畫，其他只需要白色不透明水彩和以青綠色（viridian）畫上一、兩筆。由於畫紙本身是暗黃色，所以在顏料上得最薄之處，紙張本身的色調會顯現出來，為整幅畫賦予一種光彩。我懷疑如果使用紋路較粗的白色畫紙可能無法得到這種效果，而且整幅畫的氣氛當然也會有所不同。另外，我發現以白色不透明水彩在有色紙上描繪樹枝上的霜雪特別容易。相較之下，用純白畫紙來處理這樣的題材，就必須特別小心地將這些部位留白，因此會減少畫面的流暢性。

Chapter 4
Technique
技法

＊菲利普・傑米森的著作《用水彩表現自然之美》，Watson Guptill 出版。

「技法」已經成為藝術界中一個眾所紛紜、不足為道的字眼。有些人甚至鄙視這種想法，認為討論技法根本沒有任何實質意義。美國畫家傑米森寫道：

如果你在欣賞一位藝術家的作品時，馬上因為作品的技法嘖嘖稱奇，或是納悶作品是如何完成的，那麼這幅畫可能有什麼地方出了差錯。技法不應是刻意為之，而是自然發生之事。＊

我一直認為技法是畫作吸引人的一個重要部分，但也可能是我的想法與傑米森不同。就這方面來說，我認為將技巧、方法和風格做區分是有幫助的，這三者一起組成技法。畫家通常會先學習不同的技巧，然後融合形成一個具有一致性的繪畫方法，最後透過敏銳的觀察以熟練的方法而達成自我風格。傑米森設想的問題是，當畫家為了發展技巧而犧牲觀察技巧時，結果就是讓畫作失去特色，不然就是缺乏風格。只要我們承認這種情況是會發生的，那麼想要多了解畫家的創作方法就有意義可言。

素描與打稿

在我的繪畫生涯當中，我的打稿方式一直維持不變，但跟二十年前少有人跡的風景作品相比，現在我的創作主題需要更有紀律的打稿方式。在我早期的作品中，多半是以樹作為構圖的主角，所以底稿有些失誤也無傷大雅。畢竟，誰知道樹幹是否畫得太粗，是否以某種角度傾斜呢？（所以如果構圖有需要，就要勇敢在畫面上增加樹木。）相反地，在畫室內景物和建築物，以及人物扮演重要角色的任何景色時，這些我目前最喜歡畫的東西，都需要更仔細的觀察和更優異的素描技巧。

當然，一旦你確信自己準確畫出對象物，你就能決定要將這些對象物畫得寫意些或明確些。這樣講好像沒什麼，但對從畫風景改畫室內景物的人來說，卻很可能忽略這一點。這不可能是一蹴可幾的事，練習必不可少。在前一章中，我建議大家以相機作為輔助工具，但在練習素描時，我相信寫生才是最好的做法。相機觀看景物的方式確實與肉眼不同，我認為在剛開始時，應該磨練自己的觀察力。而且，戶外素描實際上會遇到的難題，也跟戶外寫生不一樣。

線條、透視和比例

在為作品畫鉛筆底稿時，最好專心把線條、透視和比例這些基本項目畫好。對我來說，如果最後鉛筆稿在上色時都被顏料蓋掉了，那麼用鉛筆花好幾個小時設法描繪不同物體和表面的質感，似乎一點道理也沒有。我不否認理解質感很重要，但這是一個優先順序的問題。同樣地，如果人物和車輛跟周圍建築物的比例差距太過離譜，那麼就算人物和車輛畫得再美再生動都沒有用（這可是一個相當常見的通病）。這種情況不免讓人覺得，畫家在打底稿前並未仔細考慮過畫面物體的相對比例。以具象畫來說，不管把景物畫得多麼簡化和帶有印象主義風格，讓觀看者相信畫面就至關重要。而這就是為什麼，底稿通常是主導畫作成敗的原因。

我早年作畫時，畫完素描稿就很少上色。現在，我總是等不及要上色，我的素描稿都是畫作的前置作業，無論是簡單的速寫，或是跟畫作尺寸相同的草圖或實際的輪廓圖。

後續幾頁的草圖都是我在「非現場寫生」示範時畫的草圖。這類圖畫只是我基於個人需要而畫，我從沒打算展出這些畫。無論如何，我在素描和打稿時會盡量不中斷，保持作畫的流暢度。我的握筆位置在鉛筆的後半部，這樣可以增加運筆的靈活度。美國藝術家查爾斯・雷德教導學生，讓鉛筆不離開紙面，一筆連貫完成整張底稿。我沒有做到那樣，但我明白這可能是發展手眼協調和比較相對物體的好方法。

我在素描和打底稿時，會不斷思考比例、比較不同物體的大小，設法確保畫面物體的比例並未突兀。比例上出現一個錯誤，即使錯誤並非立即可見，卻會分散觀看者的注意力。如果我畫的比例錯得離譜，就會擦掉重畫，但是我並不介意完成的畫作上還留有鉛筆記號，我認為它們是作品的一部分。通常，我會避免用尺輔助，因為線條太直反而會吸引目光，但我偶而會用丁字尺做輔助，以確保某個重要部分的水平或垂直如實呈現。但是整體來說，我相信使用的輔助工具愈少，技法就愈高超。

細節

我在畫面上包含多少細節，其實取決於構圖的主題與周遭環境。有時，我花在畫底稿的時間，比花在上色的時間更多。不過在現場作畫時，我通常會盡可能地將底稿簡化。我會把臉部特徵這些部分當成非必要，也從來沒把這些部分畫出來。另外，我也不會畫出不重要部位的陰影，因為這樣做只會分散我從一開始畫時建立的色調值。無論是什麼原因，如光線改變等諸如此類的因素，而讓我原先建立的色調值不成立，這時我就會在另一個本子上迅速畫一個鉛筆草圖，並以不同色調畫出來

與輪廓圖一起使用。在做「非現場寫生」示範時，我總是使用鉛筆草圖講解步驟，說明色調和色彩。

在教學時如果時間充裕，我會介紹一些自己從未真正在作畫中畫出的細節。我這樣做的用意是，告訴學生在作畫時，接下來該畫什麼和不該畫什麼，有時這種額外資訊是有幫助的。相反地，在畫筆不需要方向指引時，我就很少使用鉛筆，甚至不用鉛筆打稿，即使最後畫作可能需要相當程度的細節。在我的許多畫作中，是將畫筆當成鉛筆使用，不需要鉛筆稿做參考，譬如：樹葉、前景的花朵，和船上的桅杆。我很納悶有多少人用鉛筆把這些東西畫出來，後來上色時，這些線條卻都被顏料給蓋掉了？

我的作畫習慣

我跟許多人一樣，還是會像小時候那樣，只要把顏料畫在紙上就開心不已，畫強烈色彩時更是如此。如果我可以在第一遍上色時，不經修改、不畫過頭也不用擦拭，讓我能在腦海裡看到畫作完成的模樣，這樣我就會得到更大的樂趣。我不是說，大家都應該這麼畫，只是這是我最喜歡的作畫方式，也說明我形成個人風格的緣由。我知道其實很多人都跟我一樣有此想法：許多藝術家似乎對那些最曠日廢時的作品最感到自豪，但是對於非畫家來說，那些作品看起來卻很粗製濫造。

我很難形容自己實際作畫的方式，幸好我很少需要這樣做，否則我可能會很不自在。我總是站著作畫，這或許是我跟別人比較不一樣之處：坐下來作畫會讓我的風格施展不開。基於同樣的理由，我的握筆位置往往在畫筆的後半部，只有在需要細部描繪時，我的手才會往畫筆下方移動。我知道這需要一定的信心，但對筆觸的流暢性是有幫助的。在這裡同樣重要的是，我下筆不拖泥帶水，畫筆均勻畫過紙張表面，避免畫出的色塊顯得潦草。

我有什麼訣竅嗎？我不這麼認為，除非你把作畫習慣當成訣竅，比方說：我會用面紙包住手指，在一些必要處將顏色塗抹掉，例如，在〈黃色餐廳〉（第 61 頁）那張桌子的法式拋光表面。每當我需要一種比較不透明的顏色，需要在較暗的顏色上加上一種較淺的顏色，或是一個暗色塊必須敲上一點顏料打破色塊形狀時，我就會將水彩顏料和白色不透明水彩一起混色。在其他情況下，我只單純使用水彩這個媒材。我曾經模仿透納的風格，用過一、兩次粉筆，但很快就放棄了。我從來沒有在畫紙上灑鹽，也很少使用留白膠，如果我用到海綿，通常表示我錯得離譜需要修改。這類做法對某些人來說很能達到效果，但對我的繪畫風格似乎沒有什麼幫助。要是我對描繪質感更感興趣，那麼我一定會覺得這類做法很有用。有些畫家利用各種技巧獲得一些有趣的效果，不過我把他們稱為質感畫家，我自己則是對光影和色彩比較感興趣。

〈餐車〉THE DINING CAR │ 水彩 9"×13"（23×33cm）

〈黃色餐廳〉THE YELLOW DINING ROOM｜**水彩** 14"×20"（35×50cm）

　　這個氣勢宏偉的房間是斯通伊斯頓公園（Ston Easton Park）的會議套房，這是位於西部一家獨具特色的小飯店。這幅畫的構圖比較複雜，需要仔細打稿，而且我必須承認這幅畫的構圖並不理想，比方説，畫面左邊太空了。我本來想以地毯圖案來製造一些變化，但最後我認為這樣做只會讓畫面變得很雜亂。

　　對我來説，牆上那些油畫是最大的吸引力，就像在〈菲利普斯莊園的餐廳〉那幅畫裡一樣（第20-21 頁）。事實上，我畫的許多主題會因為一些看似微不足道的理由，讓我迫不及待要做一些微妙的色彩變化，譬如：這裡潑灑一點顏色，那裡畫上一片濃重的暗色陰影。而就是這些微妙變化，讓我在作畫過程中，可以熬過比較平靜又不太有趣的階段。

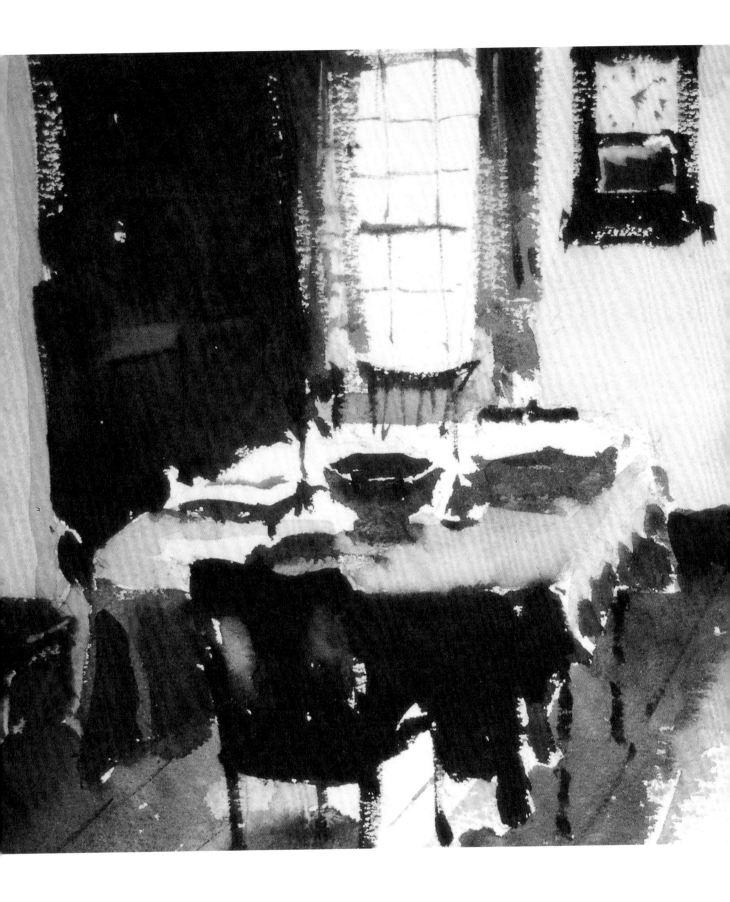

COLONIAL FURNITURE

水彩 10"×14"（25×35cm）

　　這個雅致的餐廳是美國知名水彩畫家查爾斯・雷德的住家。我跟夫人待在紐澤西州時，發現雷德就住在康乃狄克州，我們開車就可以去拜訪他。多年來，我買了雷德的好幾本書，我很高興他邀請我們去拜訪他。這幅畫是我回到英國後完成的。

　　這幅畫本身說明了紙張留白確實能表現明亮的光線。在這種情況下，你必須忘記地板是棕色，而要把注意力集中於陽光在地板上發揮什麼作用。在地板上面畫幾個淡淡的線條做暗示，就能告訴我們必須知道的事。被陽光照射的窗框也要以迅速準確的筆觸帶過，窗簾也一樣都是以迅速俐落的筆觸，畫出不連貫的線條。

　　我原本想讓遠處牆邊兩張餐椅的頂端，不要跟窗戶底部相接。但是，如果改變這兩張餐椅的其中一張，就必須更動窗戶和家具的比例。然而窗戶和家具是一開始讓這個房間看起來特別有意思的原因，所以後來我並沒更動那兩張餐椅的大小和位置。

融合

　　我總會避免在畫面不必要處畫上「銳利邊緣」，這可能是學員上我的繪畫課時最常提出的問題。在畫水彩時，我們不斷在先前已經畫好的色塊旁邊加上新的色塊。如果先前畫的色塊已經乾透，再畫上去的色彩就無法融合，並且會產生一個分散視線的銳利界線。另一種情況是，在原先畫的色塊仍舊濕潤時加上第二種色彩，這樣就能讓兩種色彩互相融合，我發現這種效果最為迷人。不僅如此，如果用這種方式讓色塊彼此結合，畫面的整體感就會更好。（在熾熱陽光下作畫，會讓這種技法變得更加棘手，因為顏料畫到紙上時幾乎馬上乾透，一定會畫出銳利線條。）

　　「融合」技法的成敗取決於畫筆上所含的水分和顏料量。乾濕不平均的兩個色塊無法巧妙融合，有時反而會產生猶如花椰菜般的水漬。有時這種水漬可能會在畫面上製造一些效果，但通常這種水漬會破壞畫面，讓畫家氣得跳腳。為了解決這個問題，我養成一個好習慣，我將盛水容器裡裝滿水，這樣我就可以測量畫筆筆毛有多少部分要放進水裡，藉此測量畫筆大概吸了多少水分。學生的問題就出在，他們往往使用很小的容器裝水，而且用半盆髒水作畫，盛水器還放置在手不方便取用的位置！

　　有時，不讓色彩彼此融合，這問題當然也同樣重要。有時，我們並不希望把質地堅硬的物體畫得鬆軟。但是，當畫家沒有等到底層色彩乾透就上色時，就會發生這種情況。這時，你沒有捷徑可循，你只要有耐心，通常在你等待色塊乾透的同時，畫面往往有其他部分需要處理。我在畫室作畫時，偶爾會用吹風機把色塊吹乾，這樣就可以加快作畫速度，不會因為等候過久而失去作畫的流暢性。

留白

　　我經常被提及的另一個特點是，我往往會在紙張上留下相當大面積的留白。我這樣做大多是為了在畫面上營造出陽光的明亮效果，但是這種做法也適用於其他狀況。〈粉紅色套裝〉這幅畫裡的大面積留白，藉由將附近任何可能干擾視線的細節避免掉，有助於讓坐姿人物產生戲劇化的效果。通常，能夠抗拒誘惑不要把畫面全部上色，這樣做是值得的，因為紙張本身就很有吸引力。

　　雖然我在等待色塊乾透時，可以處理構圖的不同部位，但是我的上色方法並非完全隨意。我總是先畫背景，然後再畫中景和前景，因為這樣有助於在畫面上產生一種逐漸往後退的深度。除此之外，我就會跟隨意念，想畫哪裡就畫哪裡。通常，我根本別無選擇：人物、動物和車輛都可能隨時移動，我必須盡快將這些景物畫到紙上。有些人似乎有辦法記得這些細節，後續再畫出來，可惜我不是那種人。

〈粉紅色套裝〉THE PINK COSTUME｜水彩 14"×10"（35×25cm）

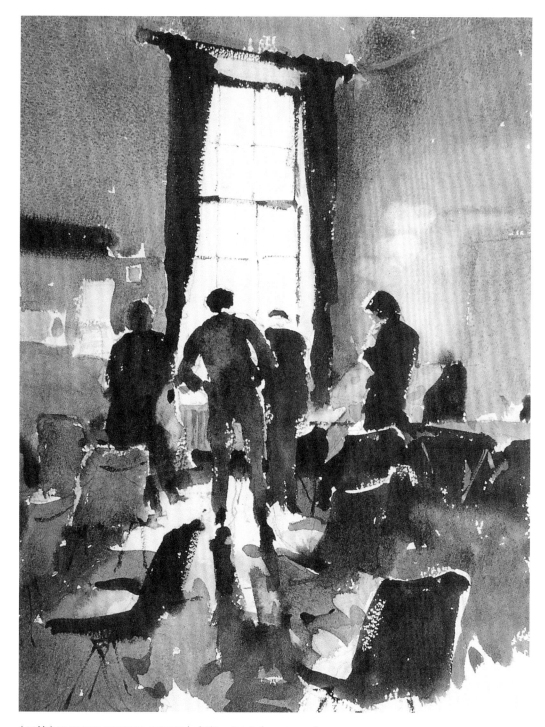

〈示範〉THE DEMONSTRATION│**水彩** 13"×9"（33×23cm）

　　這幅非正式的肖像畫是直視光線畫成的，而且整個畫面更具戲劇性。當人物形成這種剪影時，準確畫出人物形狀就很重要，因為沒有身體細節協助觀看者判斷每個人在做什麼。為了達到準確性，你必須察覺光線如何照射到每個人物身上。在這裡，光線從大型窗框窗戶照進來，照到右邊人物的左側、左邊人物的右側，以及示範者的整個肩膀。結果，示範者的肩膀完全消失了，他的頭部以暗色畫出微小的新月形狀表示。前景則刻意以潦草方式畫過。不起眼的塑膠椅也被光線照射到，並把視線帶回畫面中間四位人物身上。

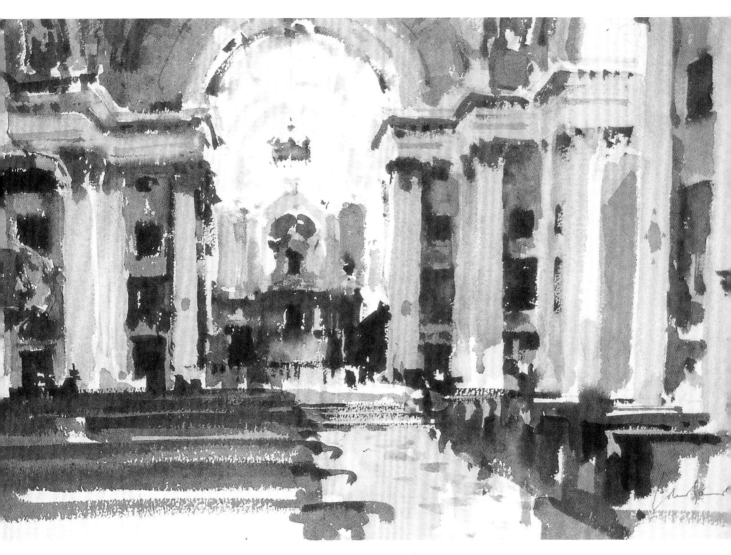

〈威尼斯巴洛克建築的教堂內〉BAROQUE CHURCH INTERIOR, VENICE │ **水彩** 14"×20"（35×50cm）

　　將這個威尼斯風格的室內景物與〈威尼斯的教堂〉（第 24 頁）的室內景物進行比較，是很有意思的事，因為這兩幅畫在處理手法和實際作畫過程上截然不同。在先前那幅畫中，石雕的細節在太陽光照射下幾乎全都消失。相較之下，在這幅畫裡，這個地方的建築就是一切，這幅畫需要比另一幅畫更詳細的底稿。

　　我站在左邊中間位置作畫，但基本上這是一個對稱構圖，兩邊的座席和石柱引導視線往被光線照射的祭壇移動，此處大部分是以畫紙留白的方式來表現。這些木製座席可能會分散視線，我設法用快速的乾筆畫法，把座席分開來，這樣畫紙左邊座席出現水平筆觸的留白，右邊座席則出現垂直筆觸的留白。

〈沃菲爾德的樹〉TREE AT WALLFIELD │ 水彩 14″×20″（35×50cm）

　　這是我在一九七〇年代後期的作品，肯定是我最後以樹木為主題的畫作之一。沃菲爾德本身就是我們當地藝術學院的附屬建築，從我家步行只要一分鐘，這也說明為什麼我能在這種大雪天裡到此作畫。這棵樹看起來像是橡樹，現在看起來樹枝扭曲的模樣十分張牙舞爪。現在我看著這幅畫，很訝異自己當時在決定畫這棵樹以前，怎麼沒有先在腦子裡把樹形修剪一下。畢竟，樹木是畫家可以任意改變的少數幾樣東西之一。從另一方面來看，這幅畫的主要趣味在於，有機會在暗部畫上重色，盡可能跟雪地的白色形成更多的對比。如果沒有雪地的對比，這幅畫就會趣味大減。

〈花園裡盛開的牡丹〉PEONY TIME IN THE GARDEN｜水彩、不透明水彩 24"×19"（60×48cm）

〈尼斯的內格雷斯科飯店〉HOTEL NEGRESCO, NICE | 水彩 10"×14"（25×35cm）

另外，我也會在一開始時，就畫出一些暗色調。以色調的觀點來說，這樣做很有道理，因為一開始就在白紙上畫出最暗的暗部，就能迅速建立整個畫面的色調範圍。以我的情況來說，這樣做也是讓我獲得滿足的一種方式，因為我喜歡畫上濃厚的顏料：我不想等。這跟我處理色彩的態度是一樣的。如果主題有一些亮調子，我至少會在一開始時，把其中一些亮調子畫出來。如果畫了一個多小時後，我眼前畫面的顏色並沒有太大的明暗差別，我就會擔心自己可能覺得無趣而興致大減。

大膽用色

我作畫時都會告訴自己：「大膽用色。」我不是想讓所有作品都表現強烈的對比和生動的色彩，我只是意識到，如果我不這樣提醒自己，畫作很容易會變得無趣。實際上，這表示我必須確保自己不會將顏色畫得太淺。缺乏經驗的畫家往往過度稀釋所用的顏料，擔心顏色畫得過重，或者害怕在畫重要色塊時，顏料用完了，沒辦法再次調出跟先前一樣的顏色。

缺乏經驗的畫家會有這種舉動是可以理解的，但要把顏色畫得夠重卻相當困難。首先，大多數顏色在第一次上色乾透後，色彩都比我們預期的淺得多。其實若把顏色畫得過重，之後總是可以用水或海綿將顏色變淺。而且，第二種顏色與第一種顏色不一樣，也不是什麼壞事。水彩有一種將不同色彩調合的巧妙本領，若能運用更多細微差異，就能產生更多微妙變化。

還有一、兩種有用的效果只能透過加一點點水或根本不加水的顏料來取得，因為這種情況下，顏料會留在紙張表面的凸起處。所以，我幾乎總是用最濃的顏料來畫桅杆和電線桿這類物體，並且以畫筆快速畫過形成一種破碎的線條。如果我太小心翼翼地畫，或者將顏料加水去畫，這些線條看起來就會太完整。樹木的畫法也一樣：〈尼斯的內格雷斯科飯店〉這幅畫裡的棕櫚樹，如果沒有用這種乾筆畫法，看起來就會像紙板被剪掉某些部分。

紙張

顯然，這種技法只能用於粗紋紙張上，才可能發揮效果。我過去十年來一直使用阿契斯的粗目紙，另外也用康頌滑面有色紙（主要用於創作花卉作品）。但在使用康頌滑面有色紙時，我不得不採取一種稍微不同的做法。我用的畫筆是一種便宜的日本粗硬毛筆，這種筆有很好的筆鋒，但是筆鋒無法像我在創作其他作品時需要的針尖狀。不過，這一點是可以解決的，因為我的花卉作品通常比較大，往往接近 Imperial size（76×55cm）的尺寸＊，我需要很快畫好大面積。我真的不記得自己當初開始使用粗硬毛筆的原因，但我相信原因可能是不透明水彩可能會破壞高貴的貂

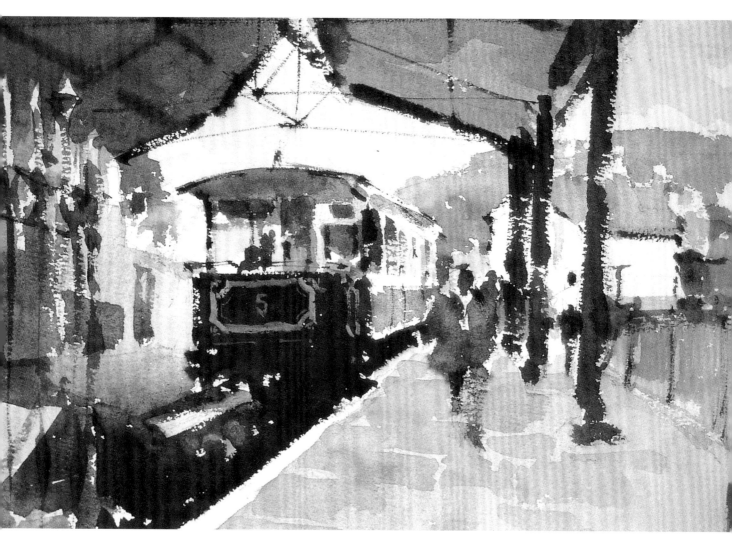

〈大奧姆電車〉THE GREAT ORME TRAM│水彩 10"×14"（25×35cm）

毛畫筆。現在我知道，這種說法當然不合邏輯。

　　有色紙的另一個區別是，我在必要時會使用更多白色不透明水彩跟透明水彩混色。由於色彩不透明，不透明水彩讓我能在暗部上畫出亮部。這對於畫出花卉構圖中的淺色花朵來說，可是一項顯著優勢，但是當背景已經有顏色時，不透明水彩就是畫各種亮部不可或缺的顏料（我說不透明水彩的顏色不透明，是與水彩顏料本身相比，如果將不透明水彩有效地稀釋，就能形成一種特殊的半透明，我發現這種半透明特別適合用於描繪窗紗這個特定主題！）

　　使用有色紙讓我不得不調整繪畫技法，這種調整跟我在第一章和第二章提及我持續在題材上做改變的情況並不相同。但是，只要我在基本畫材上沒有做進一步的改變，我現在還看不出來自己未來幾年在技法上會有什麼大幅改變。從另一方面來看，或許明天我有一個愉快的機遇說服自己改變畫法，或者我可能在別人的作品中發現另一種處理顏料的有效做法，讓我也想嘗試一下。這種不確定性就是水彩畫的樂趣之一。

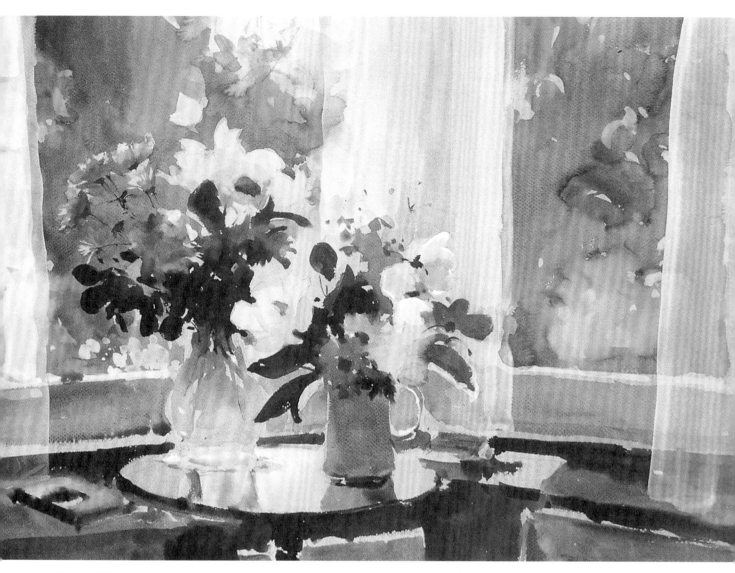

〈粉紅牡丹與白牡丹〉PINK AND WHITE PEONIES ｜ 水彩、不透明水彩 20"×27"（50×68cm）

　　我總是在初夏時節畫牡丹。在這幅畫裡，我還畫了一些從當地花店買來的粉紅色菊花（我畫的花大都是我們自家花園栽種的）。

　　跟我大部分的花卉畫作一樣，這幅畫也是畫在有色紙上，而且尺寸相當大。我使用一支日本品牌的粗硬毛筆，迅速畫好幾個大面積並省略周邊細節。比方說，透過窗戶瞥見的樹木和灌木叢，就以大量稀釋的灰色和綠色來表現，並讓這些灰色和綠色相互融合。

　　窗紗是在背景畫好後添加的，是用稀釋的白色不透明水彩來畫，這樣畫最能描繪這種半透明材質。前景的兩張畫布在構圖中發揮有益的作用，它們反映出凸窗的斜度，並將視線引導到桌上擺放的兩盆牡丹。

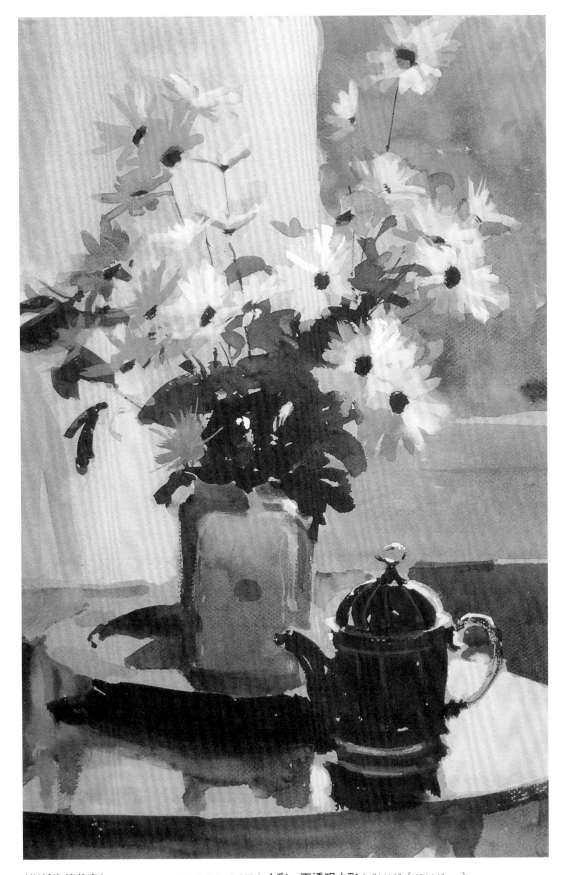

〈斯托海德茶壺〉THE STOURHEAD TEAPOT │ 水彩、不透明水彩 24"×19"（60×48cm）

＊麥可・史賓德（Michael Spender）的著作《肯・霍華德的繪畫觀》（The Painting of Ken Howard），David & Charles 出版。

＊色調（tone），意指該色彩的亮暗程度，或稱「調子」、「亮度」，而非指紅黃藍綠等色相。

Chapter 5
Composition
構圖

　　我愈思考繪畫吸引觀眾的方式，譬如：題材、色調值＊、色彩等等，就愈明白這些要素全部加總起來，就是構圖，也就是形狀、色調與色彩的配置，藉此引導觀看者的視線在畫面上如何移動。事實上，像色彩感這種東西本身就是屬於構圖的一個問題：在繪畫術語中，色彩只能透過跟周遭色彩的關係，才能產生吸引力。因此，我完全認同那些強調構圖再重要不過的人士：好的構圖應該可以克服像色調和色彩這類其他要素的不足。

　　那麼，我們怎樣才能分辨構圖的好壞呢？有些人可能會認為我們做不到，而且這種事跟視覺藝術中的其他任何事物一樣，都只是主觀看法。沒錯，構圖能否吸引注意力，往往只有一線之隔，每位畫家都要冒險跨越這條線，才能找到一種有趣的構圖。據說，對於什麼是好構圖，什麼是不好的構圖，大家似乎已經形成許多共識。而且有些畫家無疑比其他畫家更擅長構圖，或是更懂得發展構圖感。正如肯·霍華德（Ken Howard）最近所說的那樣：

　　構圖這個問題不是坐下來思考，而是本能地感覺到某樣東西是對的，然後把它放進畫面裡。而把某樣東西放進畫面裡後，又本能地感受到那樣做完全錯誤，因此就把那樣東西拿掉。＊

　　不管構圖是不是本能，我們還是可以透過各種方式來提升自己的構圖能力。我在指導繪畫課程被學生要求評論他們的作品時，最後往往會討論到構圖，因為不管所討論畫作的風格或繪畫能力為何，都跟構圖有關。有些人永遠學不會如何流暢地運筆，但是他們沒有理由不能創造一個完美和令人滿意的構圖。

　　構圖這件事就從尋找主題揭開序幕。不過，許多畫家是把主題確定好，才開始構圖並巧妙處理眼前所見的景象。實際上，我看到的大部分教學書都建議為了構圖的緣故而將眼前景象做一些改變，其中有一、兩本書更進一步鼓勵畫家把他們所看到的景象，只當成是畫作的起始點。羅伯特·韋德的著作《畫出象外之意》就是一個好例子，韋德在書中說明如何借助藝術的想像力，讓某些景象徹底改觀。他稱這種想像能力為「預見力」（visioneering），顯然這種做法對他是有效的。

〈**離開金斯韋爾**〉LEAVING KINGSWEAR │ **水彩** 10"×14"（25×35cm）

　　我發現要發揮想像力把我無法看到的東西畫出來，實在太難了。我也很少因為構圖的緣故而將眼前所見大幅更動。不過在這幅畫裡，我把夏日景象畫成看似冬日雪景的景象。我用「看似」來形容，是因為我並沒有畫出真正的雪景。相反地，我只是大量留白，這樣就能更加突顯大西部鐵路火車頭和車廂的迷人色彩。否則，整列火車可能在夏日一片綠地中變得毫不起眼。就像我先前說過，我發現綠色是鄉間放眼所及的一種主色。這也是我近年來不再畫風景畫的原因之一。

　　我小心描繪遠景山坡上的房子，接著就隨意潑灑畫出一連串的亮暗塊，這部分的畫面要跟火車互相協調。注意觀察引擎火車頭發出的蒸汽，如何打斷山坡的線條。

但是，你必須非常有經驗也很有創意，才能懂得將眼前景物去蕪存菁。舉一個最明顯的例子來說，如果你想把一個昏暗的景色變成一個陽光明媚的景色，你必須確切知道太陽會對你眼前所見的色彩和色調關係產生什麼影響，你也必須了解哪裡會出現陰影、陰影會是什麼形狀、陰影會有多麼強烈，以及陰影如何穿越不同的表面和物體。這一切都非常困難，而且只要一丁點的錯誤就會讓整個構圖變得有點突兀。

我畫我眼前所見

因此，我避免像一些人那樣「設計」畫面，我沒有信心畫自己沒有看到的東西。相反地，我畫我眼前所見（而且，我還喜歡這樣說）。這就是為什麼我在畫面上保留汽車和道路標誌，儘管在現實生活中，這些東西看起來沒有什麼吸引力。但在現實生活中那些看起來很醜的東西，在畫作中沒必要顯得醜，而且這些細節有時可以協助構圖。所以對我而言，選擇一個主題和為一幅畫做構圖是同一回事，而且我認為我花更多時間在尋找一個合適的主題。我只有在畫鮮花和靜物時，才有辦法設計畫面構圖，因為在畫鮮花和靜物時，我可完全決定要畫哪幾種花，要擺放哪些器皿、選用哪種背景，以及在一天當中什麼時段作畫。

這並不是說，我從來沒有發揮藝術家的想像力，我確實這麼做，只不過我必須確定這樣做利大於弊，產生的好處能彌補可能引發的突兀感。舉例來說，在〈離開金斯韋爾〉（第 77 頁）這幅畫裡，我為了想在色彩上形成一大對比，而把晴朗景色變成雪景。在〈紅色電車〉中，一輛普通的四輪車輛被畫成好像一輛有軌電車，這

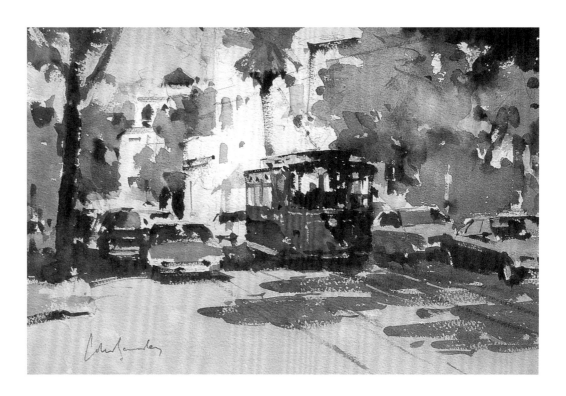

〈紅色電車〉
THE RED TRAM
水彩
10"×14"
（25×35cm）

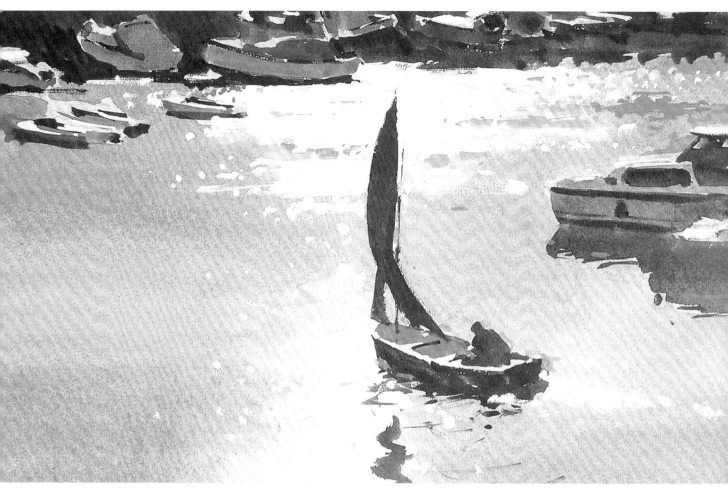

〈日落時分的紅色帆船〉RED SAIL IN THE SUNSET｜水彩、不透明水彩 10"×14"（25×35cm）

　　這幅小畫主要跟構圖有關。起初我很想將紅色帆船放在畫面正中央，因為紅色帆船當然是人們關注的焦點。然而，它從右往左緩慢行進，要是把它放在畫面正中央，就會把視線移動到畫面左側，那可就糟了。因此，我決定把帆船擺在稍微偏右的位置。

　　康頌的藍綠色紙讓我可以簡化許多東西。這種紙跟我想要的那種碼頭水面的顏色非常接近，所以我只用薄塗就能表現碼頭水面的顏色。而且這樣做又能跟不透明水彩厚塗的白色亮部，產生一種微妙卻有效的質感對比。這種紙的色調也讓帆船的紅色變暗變柔和，否則帆船原本的亮紅色對於這種寧靜悠閒的黃昏景致來說，就會顯得太過突兀。

樣我就能在畫面上添加電車軌道和架高電車線，有利於引導視線，並讓畫面各部位結合起來，形成更好的構圖。

提到視線，就講到構圖的核心，因為在選擇構成畫作的主題時，你應該不斷留意觀看者的視線，以及視線可能停留在哪裡。在下面描述中，我說明如何確保視線永遠不會停留在不該停留之處。

在我喜歡畫的生動景色中，觀看者的視覺總有可能離開畫面，因為視線無可避免地會隨著線條動態移動。這就是為什麼我很少把人物、車輛或動物畫在畫面旁邊的原因之一。因為那樣的話，觀眾的視線就會被帶到畫面旁邊。所以，當人物、車輛或動物畫在愈前面，觀看者的視線就愈不可能移動。另一個好辦法是，把有問題的物體移往畫面中央。〈日落時分的紅色帆船〉（第 79 頁）的帆船被畫在稍微偏右的位置，因為船是從右往左行進，如果放在更左邊一點的位置，視線就會從畫面左側移動到畫面外。

在〈海綠色坐墊〉這幅畫裡，我的夫人坐在畫面的左邊，所以為了構圖的平衡，重要的是她的頭部轉向右邊。同樣地，在〈小騎士〉這幅畫裡，左右兩側人物都是往畫面內側注視，而觀看者的視線就會跟著他們停留在畫面中央的驢子上。這些人想必是騎驢者的父母，所以他們當然會一直盯著自己的小孩看。但要是不知何故，他們一直望向遠方，我一定會畫他們轉頭注視自己的小孩。因為從構圖的角度來看，必須引導觀看者的視線在畫面內部移動，如果畫面兩側人物的目光看向畫面外，就是構圖上的一大缺失。

〈**海綠色坐墊**〉
THE SEA-GREEN
CUSHION
水彩、不透明水彩
10"×14"
（25×35cm）

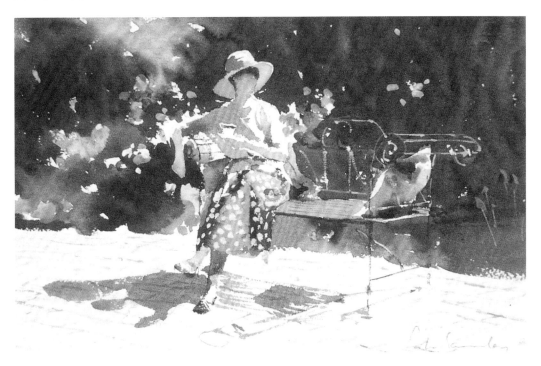

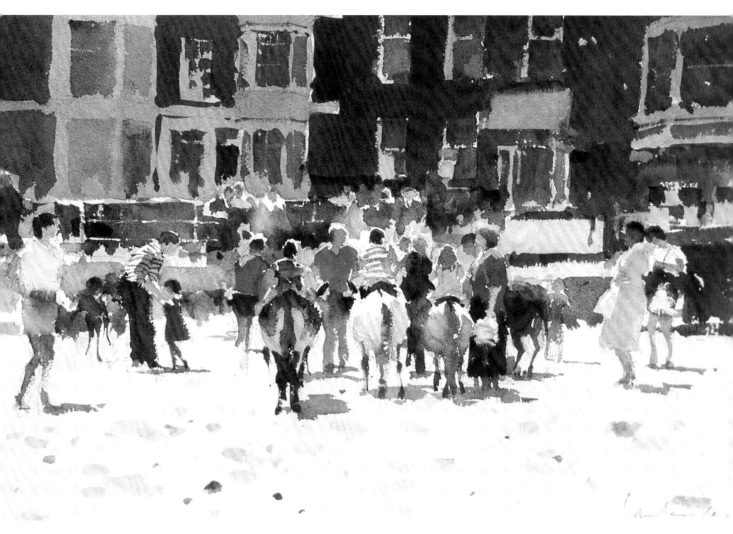

〈小騎士〉YOUNG RIDERS│**水彩** 14"×20"（35×50cm）

　　跟〈日落時分的紅色帆船〉（第 79 頁）一樣，在描繪韋茅斯海灘騎驢者的畫作中，有一個簡單的構圖元素。由於整個畫面上出現許多人物，可能會讓觀看者無法決定哪些人物最為重要。在這種情況下，騎士本身就是焦點，所以我要確保外圍人物的目光轉向畫面內側，這樣才不會讓觀看者的視線偏離焦點。現在我不記得當初是怎麼想的，但我推測當時我的想法是：左右兩側的人物想必是騎驢者的家長，所以他們會密切留意自己子女的動靜。

　　我在前景畫上幾筆，暗示驢子走過的痕跡。這幾個筆觸很重要，顯示我們注視的是沙地，而不是淺黃色的紙板。但是，務必要避免畫面看起來像一堆圓點花紋，因此要藉由各種大小、形狀、方向和色彩強度來產生變化。

大多數景色都有一個明確的前景，從這個前景引導視線進入畫面，因此前景的處理最為重要。前景處理並沒有硬性規定，空蕩無物的前景可以跟景物繁多的前景一樣有效果。延伸到畫面底部的道路是表現空蕩前景最常見的形式之一，在這裡可以使用筆觸的方向來確保視線不會偏離趣味中心。通常，我會在前景表面利用畫筆敲一、兩下潑灑顏料，作為額外的視線引導。

在畫室內景物時，我經常在前景處畫出半件家具，讓家具一半在畫面內，一半在畫面外。〈面談〉（第 96-97 頁）裡的圓桌，〈粉紅牡丹與白牡丹〉（第 74 頁）裡的畫框等等都是如此。要是我把這些東西完整畫出來，那麼構圖就會太井然有序而顯得不自然，也無法那麼有效地引導視線。

由於眼睛會自然而然地跟著動態線條移動，畫家若準備要將人物、動物、車輛加進畫面裡，就更有利於導引觀看者注意作品的焦點。靜物和少有人物的風景畫則需要更仔細的策畫，因為這類景物缺乏這些內建的標示來引導觀看者的視線。

即使人物靜止不動，也是有用的視線指引。在〈週日午後〉（第 85 頁）這幅畫裡，坐在前景的五位女士盡可能用淺色去畫，不要引起注意，這樣才能將注意力集中在露天音樂台上，不過這五位女士的作用則是引導觀看者的視線環繞整個公園看。在〈白金漢宮的黃水仙〉（第 84 頁）這幅畫中，也用到一個類似的手法。面向右側的遊客和高掛上方的枝椏都把視線拉向畫面另一頭的門柱和維多利亞紀念碑，

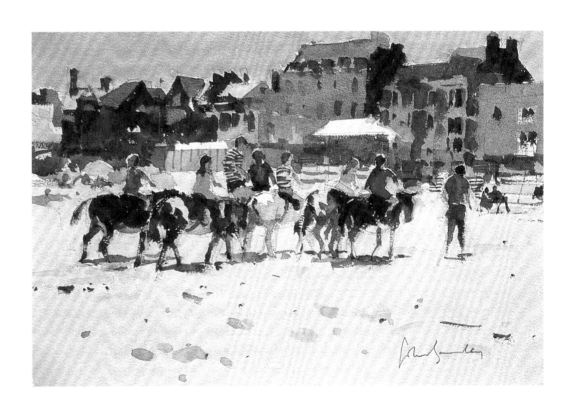

〈騎驢〉
DONKEY RIDE
水彩 10"×14"
（25×35cm）

當時最吸引我的是這些特徵，而不是白金漢宮前側的景象。我用「手法」一詞來形容，並不表示我故意發明這些人物。實際上，現在我以構圖觀點檢視這些畫時，我才明白這些細節在構圖上能發揮什麼作用。如同霍華德所言，構圖這個問題是跟本能有關。

集中觀看者視線的繪畫技法

我也會注意不讓視線落在偏離趣味中心的位置上。我先前說過，我更喜歡城市景觀而不是純風景的景色。但是城市景觀吸引我的多角度面向，卻也可能讓觀看者分心。城市景觀中，直線特別常見（在純風景中則相當罕見，俗話說：「自然界是沒有直線的。」），而直線卻又特別引人注目。這就是為什麼我作畫時從不用尺輔助的原因。我習慣濕中濕畫法，讓色塊自然融合就是避免形成銳利線條的另一種方法。我也沒有畫出建築物在哪裡與地面交會，如果畫出建築物與地面交會處，反而無法讓視線停留在建築物的大塊面（這裡才是畫面趣味所在），而是把注意力放在底部那條線上。為了克服這個問題，我只要讓牆面（或窗戶）的顏色變淡，讓觀看者自行判斷牆面或窗戶的盡頭在哪裡。

出現高層結構之處，包括建築物、船桅等物體時，我會確保這類物體的邊緣不會剛好跟紙張邊緣切齊，否則看起來會顯得這些物體被擠壓了。教堂尖塔最讓人頭痛，因為尖塔愈上方愈細，觀看者可以識別出尖頂會出現在畫面的哪個部位，視線就很容易被帶到畫面外。如果可以的話，最好避免畫尖塔。

直立物體的配置也同樣重要。如果直立物體的高度相等，又以等距離放置，不但很單調又會抓住觀看者的視線。我試圖找到一個有利觀察的位置，讓這些原本相似的物體顯得不同。如果不可能這樣做，我就會發揮創意，把這些東西加以移動或去除。不過，就像我先前說的，做這種事總讓我很緊張。船桅就很難畫，因為它們看起來是結實的直線，會吸引觀看者的目光偏離主焦點。因此在畫海景時，我會以乾筆迅速畫出破碎線條暗示船桅。〈小磨坊港的夏日〉（第 8 頁）的船桅，在實景中更加突出，若是照實景畫出來，就會成為畫面主角。

完整的長線條、大色塊和不協調的物體也一樣會分散觀看者的視線，但這些問題都很容易解決。舉例來說，可以畫一棵樹來打斷線條，或畫一支煙囪打破天際線，或將面紙沾濕或以手指抹去顏料來破壞完整的形狀。如果有某個色塊看起來太大了，我習慣會在上面畫一些小點。在〈斯托小鎮論馬〉（第 91 頁）這幅畫裡，畫面右手邊載送馬匹的運輸車呈現出我喜歡的色塊，但是這個色塊太完整了。我心想，我可以把顏色畫淡一點，或是加一些線條表示這是木頭材質，但最後我想到一個辦法，我用白色不透明水彩在上頭寫上商號。我覺得這是打破這個暗塊面的簡潔做法。

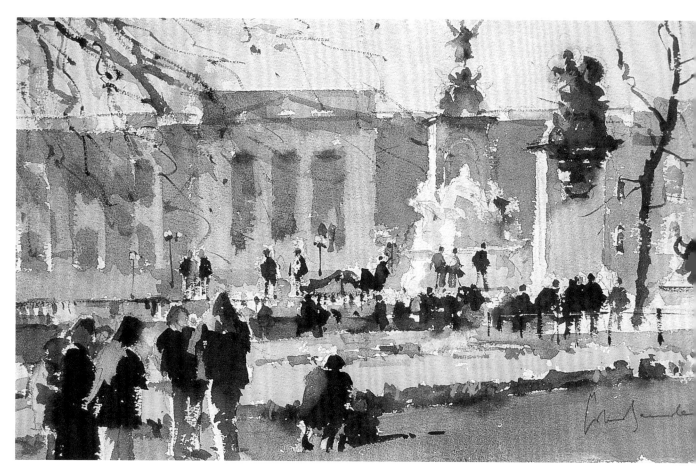

〈白金漢宮的黃水仙〉DAFFODILS AT BUCKINGHAM PALACE │ **水彩** 10"×14"（25×35cm）

　　低垂的太陽、光禿禿的枝椏、披著圍巾的人們和黃水仙，全都顯現出這是寒冷明亮的春日景象。但一切還不足以馬上讓人知道這裡究竟是哪裡，因為我感興趣的不是白金漢宮（所以我把它簡化暗示），而是維多利亞紀念碑、門柱和站在欄杆處的人群。這裡包含所有的光線與動作，而樹枝和前景人物也將視線引導至此。

　　維多利亞紀念碑只要以紙面留白表現，但我小心處理雕像頭部與肩膀的輪廓。如果沒有用明確的筆觸描繪，觀看者無法知道受光線照射的大理石，其實是一位坐姿人物。可惜的是，維多利亞頭部上方的基座剛好與白金漢宮的屋頂切齊，不過這個小問題倒還不打緊。

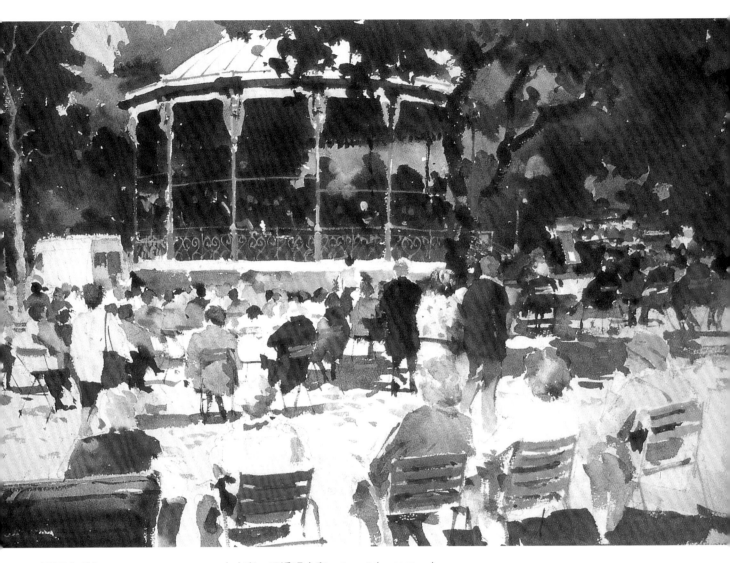

〈週日午後〉SUNDAY AFTERNOON｜水彩、不透明水彩 18"×23"（45×58cm）

　　這是尼斯公園裡的忙碌景象，有很多方法可以解決畫面上的問題。舉例來說，我可以省略前景中坐著的五位女士，好讓注意力集中在中景的露天音樂台上。基於同樣的理由，我也可以用中間色調繪製背景的樹木。最後，我決定前景人物非常有利於將視線引導到畫面上，只要注意別把她們畫得太突兀，而樹木本身豐富的暗色就有足夠的吸引力了。結果，我把這些景物都畫進來，創作出一幅色彩豐富的作品，而樂團幾乎消失了！

　　我用不透明水彩或以水彩混合不透明水彩來畫前景的折疊椅、露天音樂台的柱子和欄杆，以及樂團成員，另外我在這裡畫一點，那裡撇一下，暗示頭部和襯衫正面。

檢視構圖陷阱與平衡

平行線是另一個可能分散視線而必須小心處理的問題。我喜歡畫沙地上的船隻，因為船隻停靠的角度不同，而且船桅傾斜的方向也不同。交響樂團這個主題比較危險，因為音樂家往往把樂器擺放在同一個角度。最近，我完成一件大尺寸的油畫作品，在那幅畫裡，我把豎琴和巴松管畫成指向同一方向，實景是這樣沒錯，但一旦你看到實景是這樣，就會照著實景去畫，最後除了重畫以外別無他法。只不過，水彩畫要重畫可不容易，所以遇到這種情況時就要多加留意。請注意，在〈排練空檔〉（第 93 頁）這幅畫裡，左手低音提琴手站立著，他手中握的樂器與兩個巴松管吹手的角度就有些許不同。

有些構圖上的缺失只是運氣不好使然，就算有先見之明也無法避免。我的兩個兒子告訴我，在〈早餐托盤〉（第 94 頁）那幅畫右側壺甕和櫥櫃的剪影，看起來像一九六〇年代初期電視影集《超時空奇俠》（Doctor Who）中的賽博人。他們每次看到那幅畫，就覺得那裡出現賽博人。我自己沒看出來，但你絕對無法知道別人會看到什麼。有鑑於此，在把作品送去裱框前，最好先找人看看作品，這樣做通常有幫助。另一個好辦法是，採用鏡像測試。在畫室裡，我在作畫完後，總會用一面鏡子仔細檢查作品。令我訝異的是，這樣做總會把我可能漏掉的缺失找出來。沒錯，沒有人真正以這種方式欣賞畫作，但是透過這種測試，你就能以嶄新的角度觀看你的作品。

到目前為止，我講的都是構圖上的陷阱，因為我看到很多人小心翼翼地構圖，最後卻因為上述一、兩種缺失而讓畫作失色。我認為良好構圖具備的特質並不那麼明顯，因為每種構圖規則都有例外可循。舉例來說，許多人建議把關鍵對象放在偏離畫面中心的位置，以避免畫面太過單調，但有時把主題放在畫面中間反而效果更好。在〈噴水池〉（第 87 頁）這幅畫裡，噴水池就擺放在畫面正中央，畫面基本上是左右對稱，人物左右對稱，垂下的樹葉也左右對稱，讓噴水池成為一個吸引人的主題。〈在蟹牆莊園的一家人〉（第 98-99 頁）中，飯店房間本身富麗堂皇又正式隆重，我覺得這種將主題置中的處理手法，是掌握這種拘謹形式的好方法。

將關鍵物體定位在構圖的中心，是畫家達到畫面平衡的一種方式。另一種方式是確保構圖中某個部分的物體，在另一部分中有重要性大致相當的物體予以平衡。以〈瓦伊的羊欄〉（第 90 頁）這幅小畫來說，一切都要歸功於不同角度的動物，讓畫面取得平衡。我認為視線自然會在一個主題中尋求平衡，而且大多數人都承認平衡的重要，所以這部分我就無須多言。但是為了尋求平衡，人們可能很容易做過頭，在畫面兩邊畫出對稱物，卻讓畫面中間出現一個空洞。當畫面看起來像這樣時，我會試著把這些色塊連結在一起。在〈斯托小鎮論馬〉（第 91 頁）這幅畫裡，兩匹馬

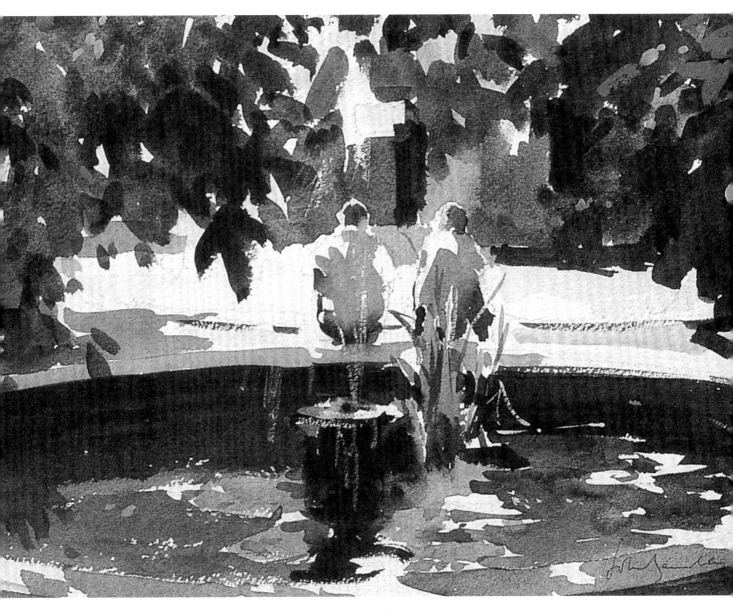

〈噴水池〉THE FOUNTAIN ｜水彩、不透明水彩 8"×11"（20×28cm）

當然是關注焦點，但牠們也將左右兩組生意人連結起來，避免視線在畫面上晃動。同樣地，在〈噴水池廣場的陰影〉中，對角線的陰影和在中間行走的人物都將兩邊暗部樹木連接在一起。

每當我畫強調多個物體特質的靜物畫時，我就會確保至少將其中一些物體重疊在一起。如果不這麼做，視線就會停在畫面某個地方，也會打斷觀看者的注意力。從另一方面來看，如果視線太順暢地沿著一個平面通過，就可能產生令人眼花繚亂的線條，我會不惜一切代價避免這種情況發生。在〈市集的遮陽棚〉這幅畫裡，我差一點就犯錯了，陽台欄杆的陰影直接跟左邊遮陽棚的前緣連成一線，幸好這部分很不起眼，不會分散觀看者的注意力。

我可能已經讓大家覺得，構圖這件事比實際上更令人擔憂。我在此描述的檢查事項，其實都是常識，經過一段時日的練習應該會變成習慣。不管怎樣，我相信只要先在挑選主題這個階段多花一點心思，然後在打稿和上色階段進行這些簡單的檢查，很多作品的構圖都可以藉此獲得改善。

〈噴水池廣場的陰影〉
SHADOW IN
FOUNTAIN COURT
水彩
10"×14"
（25×35cm）

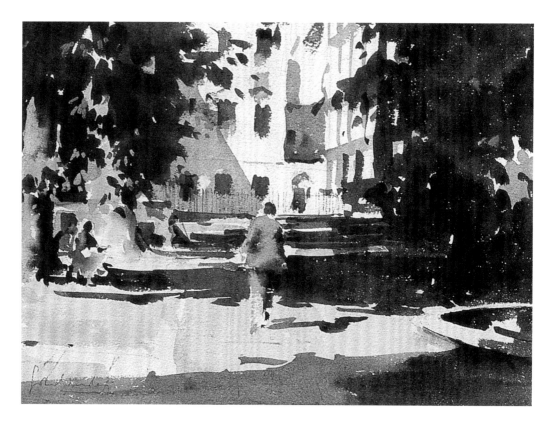

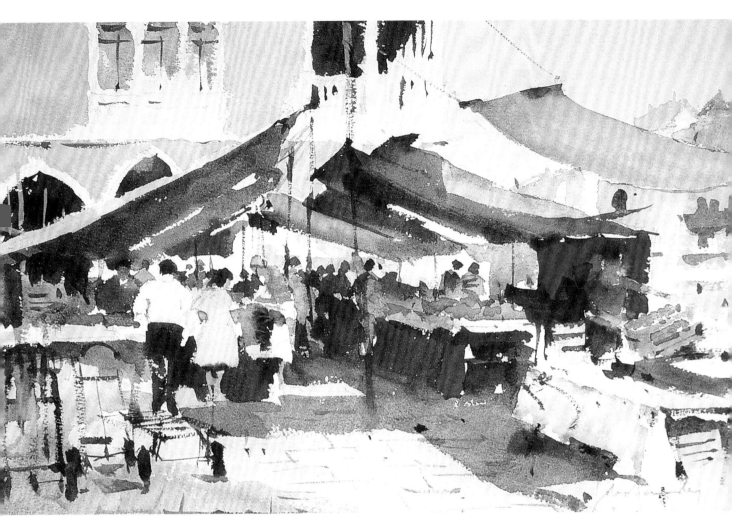

〈市集的遮陽棚〉SUNBLINDS IN THE MARKET｜水彩 10"×14"（25×35cm）

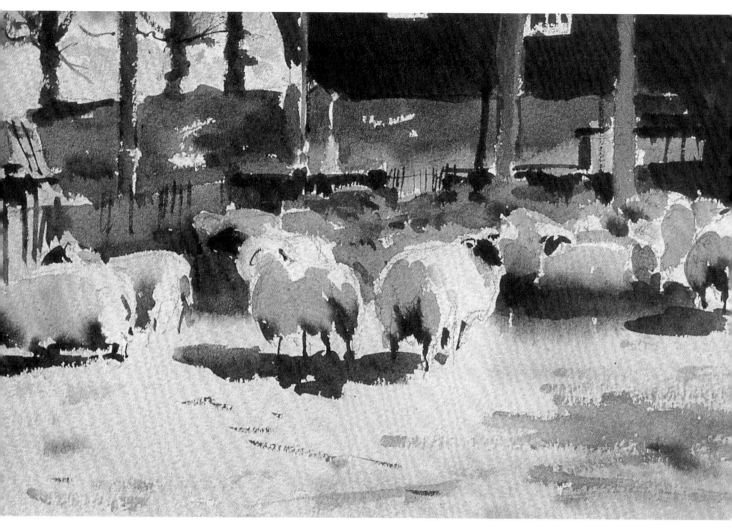

〈瓦伊的羊欄〉SHEEPFOLD AT WYE｜水彩 8"×11"（20×28cm）

　　我在肯特郡（Kent）拜訪一位畫家朋友時，在附近農場遇到這群羊。牠們自動排列成一個令人愉悅的均衡構圖，而且一個吸引人的小主題立即出現。視線被吸引到前景中央的兩隻綿羊，這兩隻綿羊都順利地將視線引導到畫面的左側與右側。

　　這幅畫是強烈陽光和破碎光線（破碎意指光線被羊欄屋頂空隙遮擋）的組合。為了傳達這種光線特質，我用淺色薄塗來畫綿羊，然後讓色彩互相融合。你可以比較〈斯托小鎮論馬〉那幅畫中，我針對兩匹灰馬所用的手法。地面被稻草覆蓋，但因為擔心注意力無法集中在羊群身上，所以我只在地面做一點點暗示。畢竟，羊群才是這幅畫的主題。

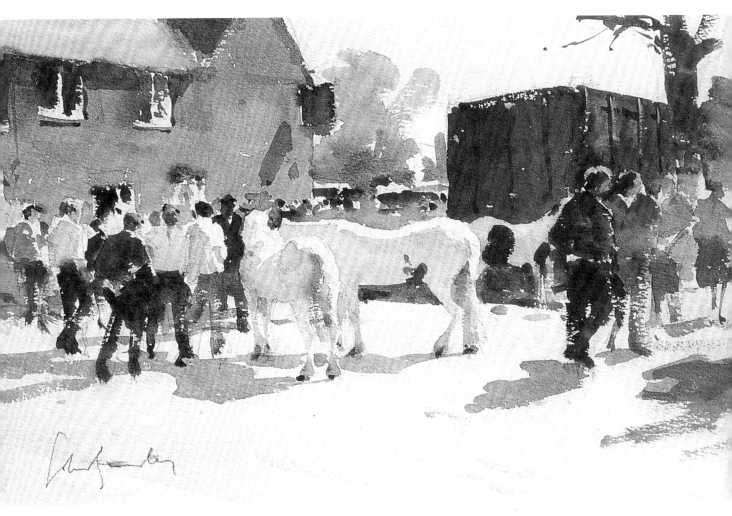

〈斯托小鎮論馬〉HORSE TALK, STOW-ON-THE-WOLD │ 水彩、不透明水彩 10"×14"（25×35cm）

　　跟〈斯托小鎮的馬匹博覽會〉（第 46-47 頁）的大篷車畫作一樣，這幅畫是斯托小鎮馬匹博覽會的景象之一。我每次造訪這個博覽會時，看到的馬匹都很類似，都是白色，偶爾有些花斑。不過，這些馬絕不是純白色，在日正當中時，這些馬的下半身會出現各種暖色陰影。

　　右手邊人物大都是面向畫面外側。這種情況可能非常危險，但是藉由馬匹彎曲的背部連結兩組人物，就能解決問題，讓視線能夠流暢地從一組人物移動到另一組人物。

　　完成這幅畫後，我認為右邊背景裡載送馬匹的運輸車顏色太重了，整個形狀太完整需要破壞一下。解決辦法很簡單，用不透明水彩畫一些白色字母來表示商號就行了。

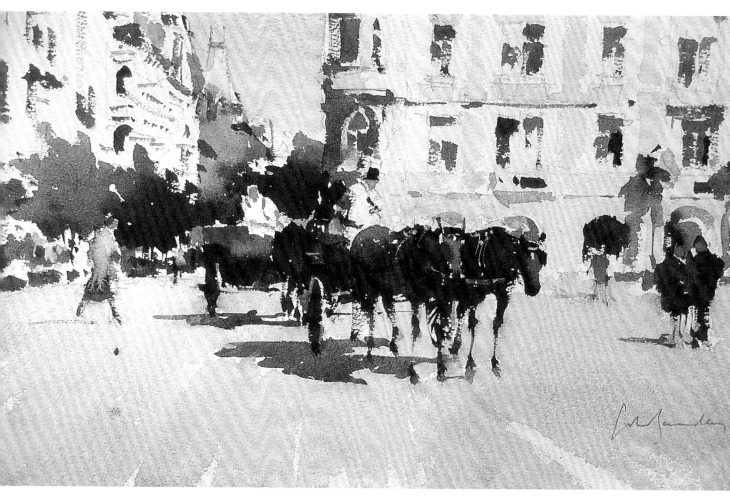

〈布拉格舊城廣場的馬車〉CARRIAGE IN THE OLD SQUARE, PRAGUE｜水彩 10"×14"（25×35cm）

　　在這裡，我基於構圖的緣故，做了幾個小小的變化。實景中原本有兩輛馬車，後面那輛馬車乍看之下並不明顯，但是後面那輛馬車的馬匹身軀龐大，要是照原尺寸畫出來，就會跟其他景物很不搭調。因此，我把第一輛馬車的司機畫在後面那匹巨馬前面，讓後面那匹馬跟暗色塊合而為一（第二輛馬車白上衣司機背後的濃重暗色，是這個主題中引人注目的主要焦點之一）。我在右邊加上幾個人，主要是為了平衡，而前景的筆觸則是沿著透視方向畫出，這樣做有助於引導視線進入畫面。

　　主要背景建築物籠罩在陽光下，為了表現這種景象，我將大部分紙張留白，並且忽略建築物的細節。尤其是窗戶，儘管先前小心翼翼地用鉛筆畫出，後來上色時卻以簡筆暗示。就算在上色階段時，你決定不把這些細節畫出來，但是在鉛筆勾畫主題時，把這些細節畫出來，倒也是一個好主意。

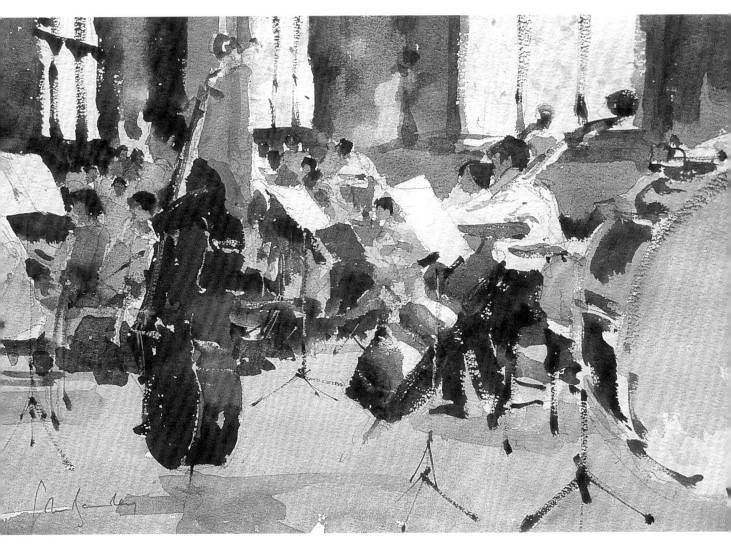

〈排練空檔〉A BREAK IN REHEARSAL｜水彩 10×14"（25×30cm）

　　在過去幾年裡，我的家鄉賴蓋特在城裡各個場所，舉辦室內和戶外的夏季音樂節。這幅畫是當地教區教堂舉辦夏季音樂節的情景，我記得演出的樂團是倫敦愛樂交響樂團。

　　跟我的一般作品相比，這幅畫更為生動，如果你仔細觀察背景處的唱詩班，就會看到一些暗示人頭的鉛筆記號，我在上色階段把那些部分省略掉了。同樣地，譜架也是快筆畫過，事先沒有打稿。我在加上這種細節時，總是很緊張，因為暗色線條如果畫錯了，很難用海綿擦乾淨。而且，很容易就把暗色線條畫得太顯眼。我的建議是，使用較濃的顏料，以乾筆畫出較不起眼的破碎線條（請注意，乾筆畫在粗紋紙上才會產生這種效果）。

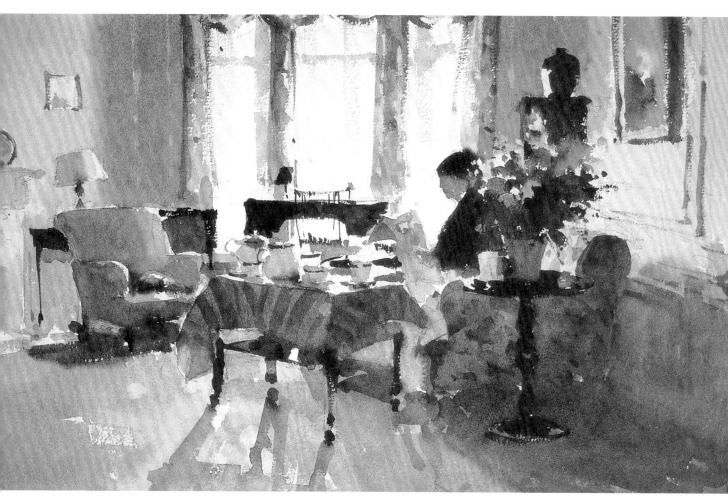

〈早餐托盤〉THE BREAKFAST TRAY｜水彩 14"×19"（35×48cm）

　　我猜大家都看過這種畫作，畫面裡的形狀和圖案突然跳出來，讓我們覺得畫面裡有些物體極不相關。根據我兒子們的說法，這幅畫房間右側花朵上方擺的壺甕剪影，看起來就像電視影集《超時空奇俠》中的賽博人。我自己沒有看出來，所以覺得這樣畫也無妨。但是，我不可能預料到形體會讓人產生這種奇想。

　　重要的是，把基本的東西畫正確。兩把扶手椅、穿透窗戶的光線、低頭看報紙的坐姿人物，全都將視線導引到畫面中心的手推車上，這裡就是趣味中心。我在打稿和上色時，小心描繪早餐托盤上的餐具。我不僅想要畫出瓷器的優雅，也想傳達一種寧靜的感覺。這部分要是草率地畫，就會破壞整個悠閒的氣氛。

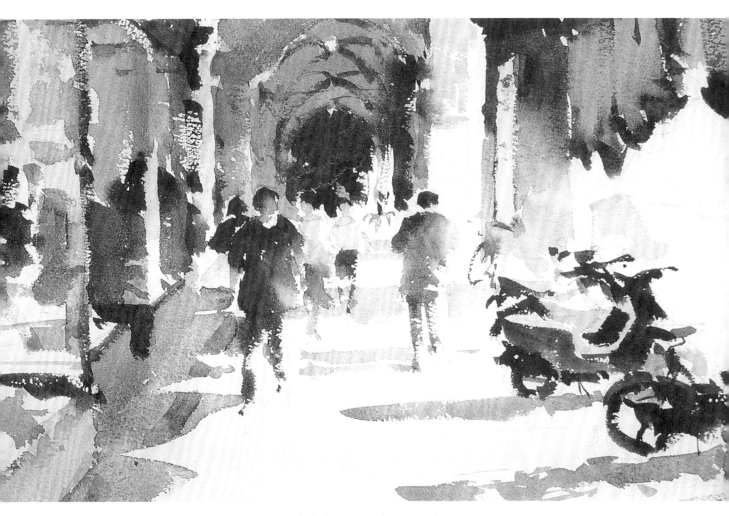

〈柱廊裡的機踏車〉MOPEDS IN THE COLONNADE │ 水彩 10"×14"（25×35cm）

　　這景象很有義大利風情，有服飾店和機踏車，地點是在波隆那。太陽低沉，陽光直射我的雙眼，右邊的景物除了機踏車和輕型機車以外，全都籠罩在一片光亮中。因此，右邊的許多景物都以畫紙留白表示。

　　停放車輛經陽光照射，在地面上投射長長的陰影，填補原本空無一物的前景。附帶一提，前景中的機踏車後輪跟地面有距離，不是畫錯了。輪胎和陰影之間的間隔是因為機踏車被停車架立起來。左邊窗戶則畫得相當隨性，映照出畫面外的零碎景物。

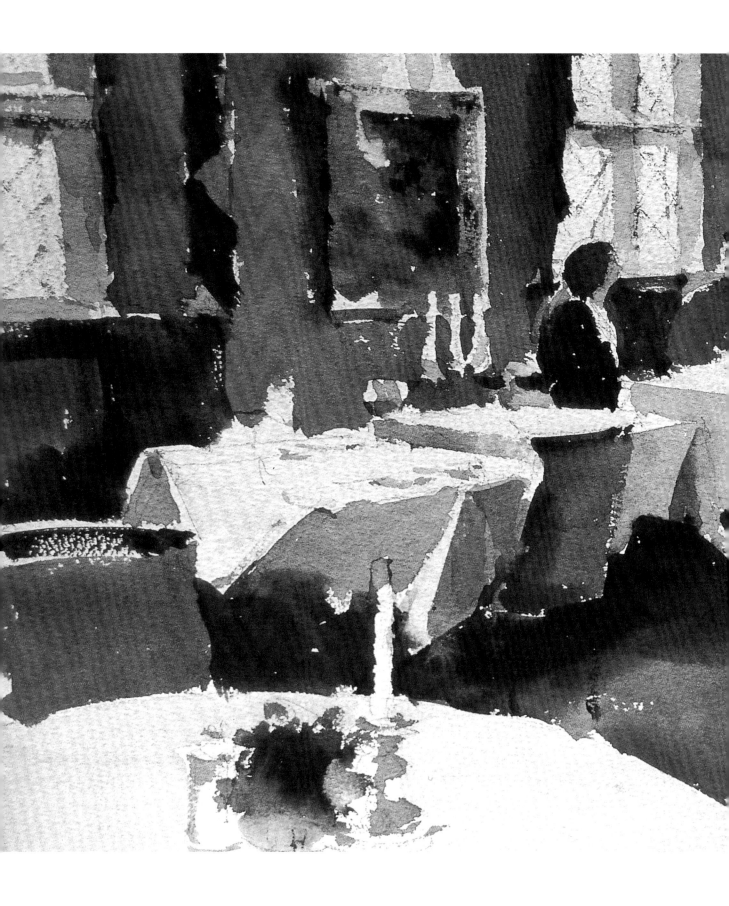

John Yardley — A Personal View

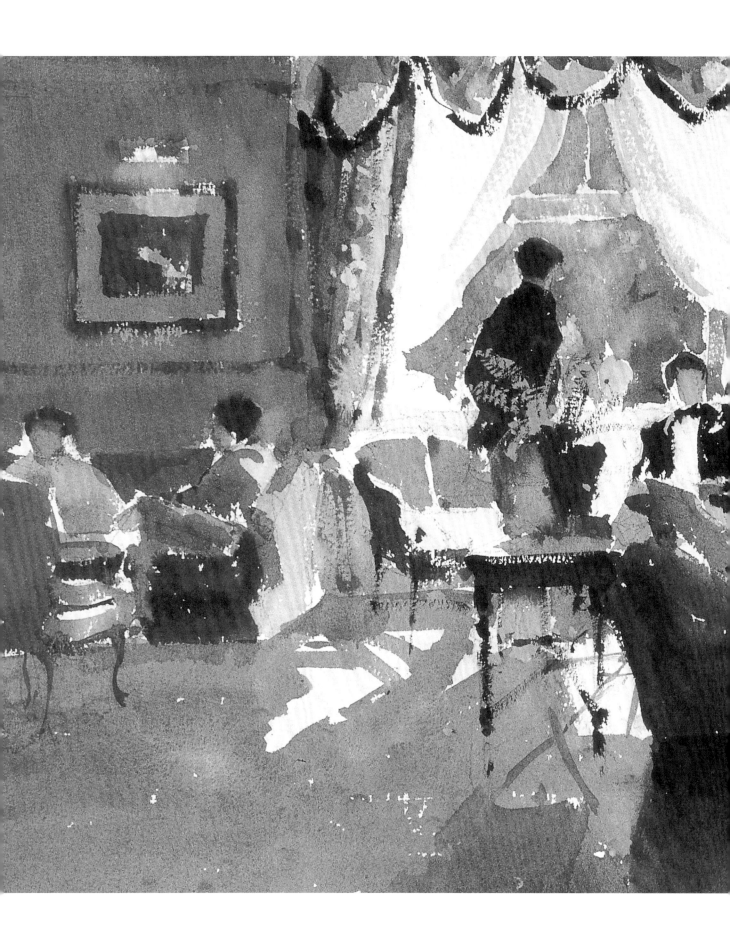

Chapter 6
Light and Tone
光線與色調

　　我跟很多人一樣，一直認為水彩畫在傳達光線戲劇效果的能力無可匹敵。我注意到我的水彩作品雖然未必比我的油畫作品出色，但似乎比我的油畫作品更為閃亮。這樣講可能讓你更了解我，而不是更了解水彩這個媒材，但我真的發現許多最頂尖的水彩作品都有一種光彩特質，而且在以其他媒材完成的畫作中很難看到這種特質。產生這種光彩的關鍵在於，顏料的透明度與白紙互相結合。在水彩畫中，白色背景有助於形成對比和光彩；在其他媒材中，白色背景沒有這麼受歡迎，大多數使用油畫和粉彩的畫家，其實更喜歡在有色彩的表面作畫。

〈新帽子〉
THE NEW HAT
水彩 10"×14"
（25×35cm）

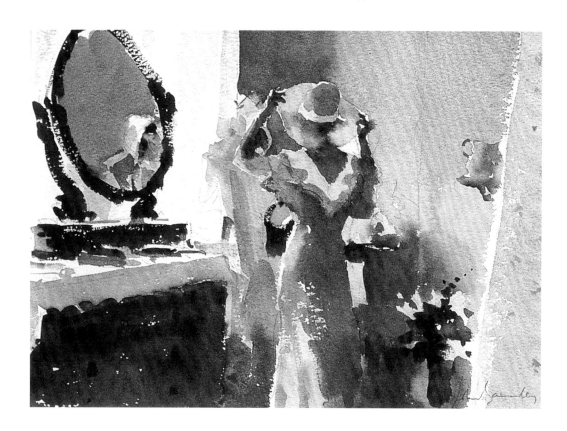

　　在這幅畫裡，我要做到的事項之一，是描繪光線穿透窗紗產生的柔和感。因此，我讓許多顏色互相融合，最明顯的是帽緣那裡的顏色暗示出半透明感。藍色和棕色賦予畫面寧靜感。要是我夫人穿了比較亮色的衣服，我想這個主題就不會那麼吸引我。畫面右手邊看起來可能很奇怪。這是一張四柱床上的床簾，我不想省略它，要是不畫它，我得自己發揮想像力畫一些東西。從另一方面來看，我想也許我應該省略右邊床簾後面壁爐架上的壺罐。壺罐在構圖中沒有什麼重要性，所以我並沒有把它畫得很清楚。

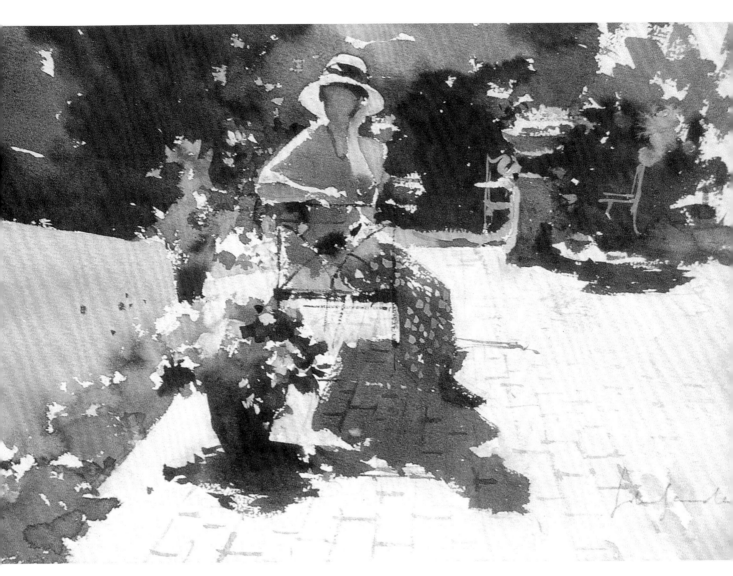

〈點點裙〉THE SPOTTED SKIRT │ 水彩 10"×14"（25×35cm）

　　這是在陽光下完成的畫作，主要對象是剪影人物。陰影很有趣，原因有二。首先，請注意陰影如何遵循透視線。前景花盆的投影幾乎是正方形，當我們從坐姿人物向背景盆栽臺座移動時，陰影出現在右邊。由此可以清楚看出，畫家看到前景花盆只有左邊一小部分受到光線照射。其次，注意陰影如何提供我有關陰影主體的資訊。前景花盆比坐姿人物更接近地面，固有色也更暗，因此在地面投下的陰影色彩更暗也更富變化。跟其他地方一樣，我在這幅畫裡也沒畫出臉部特徵。除了肖像畫以外，不管臉部特徵畫得多麼準確，畫出來只會分散觀看者的注意力。

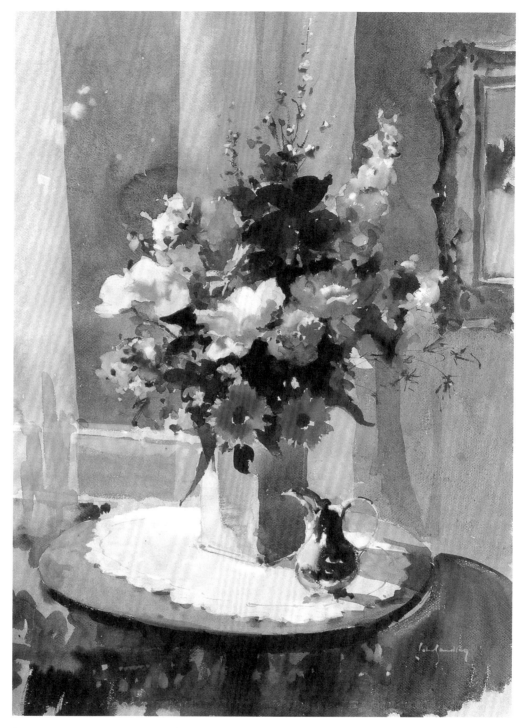

〈五月繁花盛開〉MAY BLOOMS │ 水彩、不透明水彩 28"×21"（70×53cm）

　　我的大部分花卉作品不外乎是在兩個地方畫的：一個是廚房排水板上，一個是客廳主窗台前面放置的這張橢圓形小桌子。桌子本身表面拋光提供相當棒又明確的倒影，但覆蓋其上的蕾絲桌墊也提供了有趣的形狀。背景盡可能愈簡潔愈好，但是窗紗、窗框、靠窗座位和畫框都有助於確定花朵在房間裡的位置，並為畫面添加更多的趣味。

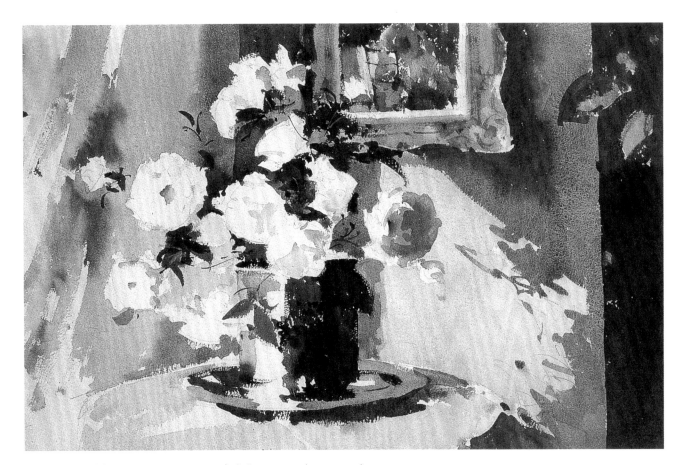

〈陽光下的玫瑰〉ROSES IN SUNSHINE｜水彩 16"×20"（40×50cm）

　　明亮的陽光照射在這個景象中，幾乎讓玫瑰的所有花瓣細節都變成白色（這幅畫的主角是冰山玫瑰，跟〈銀茶壺〉（第51頁）那幅畫裡的玫瑰一樣，都是從同樣的玫瑰花叢中採摘的，而這幅畫跟〈銀茶壺〉的構圖差異只在於桌布的有無。為了傳達這種光感，我沒有遵照平常在大尺寸有色紙上畫花卉習作的做法。以這幅畫來說，用白色不透明水彩在有色紙上畫出較淺色塊可能太過單調。

　　跟我早期的玫瑰畫作相比，我將牆上那張畫增加更多色彩（在這裡我畫的是芭蕾舞伶的柔和色彩）。而且，我把牆上那幅畫的細節畫得比花瓶細節還要多，因為這樣能讓畫面創造一種景深的效果。

有些畫家為了建立色調值，會先繪製初步草圖，有時則使用草圖作為參考。但嚴格來說，這些草圖並非色調草圖，大多只是用鉛筆畫上陰影並加上「淺色」、「深色」、「極深色」這類注記。這樣講聽起來或許有點老王賣瓜，不過我經常被主題的明暗效果吸引，所以我發現我通常能不必透過鉛筆草圖檢查，就對主題的明暗有很好的了解。這樣講並不表示我在第一次嘗試時，就能把明暗弄對。在很多時候，儘管我比較喜歡自己第一次畫的色彩，但為了畫面整體效果，我不得不強化某些部分並淡化其他部分。

水彩的色調優勢

我設法藉由解決主題的大色調範圍，來充分利用水彩的色調優勢，這往往表示我喜歡在畫作中看到陽光。英國的天氣當然陰晴多變，但是一成不變的陰天根本無法啟發靈感，缺乏靈感時畫出的作品往往無法令人驚豔。我在早春時節去歐陸寫生的原因之一就是因為那裡春陽高照，在英國很少遇到那麼強烈的陽光。在陽光沒有露臉的日子裡，我會尋找水坑或其他任何可能集中和反射光線的景物作為主題。

許多畫家喜歡在早晨或傍晚時分作畫，因為在這種時候陽光最不強烈，陰影也比較長。我自己沒有特別偏好這樣做，因為在日正當中時，陽光和陰影的強烈對比也很討喜。但是陽光直射畫紙也會產生問題，眩光會讓人難以判斷紙上的色調，而且在酷熱陽光下作畫，畫上去的顏色幾乎馬上乾掉，根本不可能做到我先前描述那種濕中濕的美妙效果。

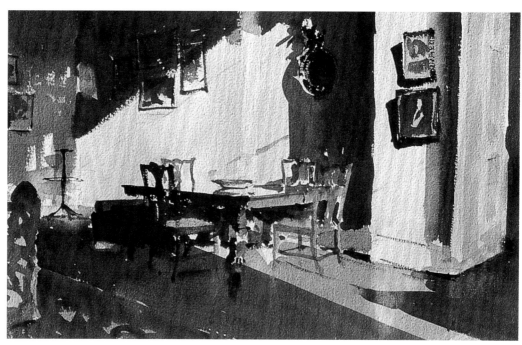

〈菲利普斯莊園的晨曦〉
MORNING SUNSHINE,
PHILIPPS HOUSE
水彩 11"×15"
（28×38cm）

陽光帶來的另一個好處是，創造陰影。陰影有助於引導視線通過畫面，並平衡和統一整個構圖，最後就有助於表現光感。由於陰影本身的重要性，因此我們必須仔細觀察陰影。同一景象中的不同物體，基於本身的體積及與地面的距離，投射出的陰影強度也不一樣。舉例來說，在〈點點裙〉（第 101 頁）中的臺座、花盆和坐姿人物所投射的陰影皆不相同。

在室內景物的環境下，靠近光源的牆壁和家具將光線反射到周遭，並且讓陰影更加分明。〈菲利普斯莊園的晨曦〉顯示出，太陽低垂時，陽光照射到內有凹處和實木家具的屋裡時，會產生何種景象——陰影貫穿四面八方，幾乎讓人眼花撩亂。同樣地，〈陽光下的玫瑰〉（第 103 頁）這幅畫裡，光線跳動在牆上形成的鋸齒狀陰影，這種瞬間的光線效果，可以馬上化腐朽為神奇。

〈綠沙發〉THE GREEN SOFA ｜ **水彩** 10"×14"（25×35cm）

〈菲利普斯莊園的牛群〉CATTLE AT PHILIPPS HOUSE│水彩 10×14"（25×35cm）

　　這幅畫說明我為什麼喜歡直視陽光作畫。草地的綠色已經被洗白，讓觀看者可以專注於這些有趣的動物。儘管實際上牛群看起來變化不大，但在畫面上，不管是顏色、姿勢、方向和與畫家的距離，這四頭牛都各有變化。比方說，左邊那頭牛是我為了平衡畫面刻意加上去的，而且我是參考之前另一幅畫裡的一頭牛畫的。再者，我為了增加變化，刻意將牛隻從黑色變為棕色，這是我在畫牛群時常做的事。至於前景，我抗拒想要刻畫草地細節的衝動，一旦你開始刻畫細節，就很難停下來。

　　像這樣近距離畫動物其實是有危險的，我的一名學生在畫動物時，就被動物舔掉畫上的顏料。

〈**休憩**〉RELAXING │ **水彩** 7"×10"（18×25cm）

　　這是另一幅直視陽光完成的畫作，色調對比都被誇大了。我小心翼翼地將剪影人物周圍的紙張留白，以便建立光暈效果。在這種時候，當然可以使用留白膠，但我比較喜歡不用留白膠作畫。

　　我們在翁弗勒爾拍攝一個繪畫示範教學影片，坐在碼頭上的那對夫婦是拍攝這部影片的導演和製片，在一天密集拍攝中，抽空好好休息一下。

　　我在一九七〇年代初期首次造訪翁弗勒爾，當時這裡似乎還是一個漁港，而不是讓人們停泊遊艇的港口。小鎮傳統的木造漁船、三角帆布和漁網，現在逐漸消失，取而代之的是畫面裡的遊艇。不過，如果你仔細觀察，就會看到右側人物的腿部上方，出現傳統船隻的船艙。

＊目前溫莎牛頓水彩已停產此色，廠商建議以紅赫加焦茶（sepia）調出暖焦茶色。

柔和的光線也令人愉悅，因為柔光產生柔和的邊緣，有助於將畫面各個部分組合在一起。在〈新帽子〉（第100頁）這幅畫裡，我的夫人布蘭達站在窗紗前試戴帽子，充當我的模特兒，所以光線先透過窗紗才照進屋裡。我設法透過色彩互相融合盡可能避免銳利邊緣，藉此捕捉這種柔和的光感。

我不僅喜歡在陽光下作畫，更特別的是我喜歡直視光線作畫。這種光線會讓色彩變得單調，但卻能產生各種鮮明的對比，彌補色彩效果的減弱。比方說，在〈菲利普斯莊園的牛群〉（第106頁）這幅畫裡，只使用綠色暗示牛群正在吃草，我相信單調沒有色彩變化的背景，可以強化並增加整張作品的效果。

當剪影物體的背景處於陰影中，就特別容易畫，因為在這種情況下，光線環繞剪影的周圍，讓剪影變得更加鮮明突出。我通常設法以紙張留白方式處理這些邊緣，但要做到徒手留白，手要有很好的穩定度，所以未必總是可行。因此在這種情況下，我就使用白色不透明水彩畫線條。

表現高光的方式

光線愈強，陰影愈暗，讓我可以用很濃的顏料上色。通常，我總是等不及要畫這個部分。在某些情況下，這個部分是一開始就吸引我的一個對象，但在完成作品中卻只是一個小角色。這些強烈暗部大多是用群青（ultramarine）跟暖焦茶（warm sepia）＊或偶爾加上焦赭調色去畫，而且顏料只加一點點水就上色。我的調色盤裡也有黑色，但很少使用到，因為黑色實在太死板。無論如何，就算是陰影最暗處至少也有一些色彩。

儘管你可以在陰影最暗處中找到顏色，但卻很難辨別被陽光照射到的表面或物體上的顏色。陽光真的發揮漂白功用，所以我在表現陽光明媚的畫作中，大都充分利用白色畫紙的功效——將紙張留白，或者只以最淺色薄塗讓白色紙面變得柔和。〈翁弗勒爾的晨間散步者〉這幅畫就包含許多這樣的部分，椅子、桌子、遮陽傘和屋頂上的亮點，亮度全都一樣。就是這些重複出現的高光，將整個畫面結合在一起。

在其他時候，區分不同高光是很重要的。在這種情況下，白紙只用來表示最明亮突出的高光。或者，可以使用相鄰的暗部來界定亮部，並讓亮部出現變化。在〈午睡〉（第111頁）這幅畫裡，布蘭達上半身的光線，並沒有畫得比透過弓形窗傾瀉的光線來得淺，但是由於周圍顏色更深，所以讓布蘭達上半身看起來顯得更亮。

有光澤的物體顯然比無光澤的物體更能反射光線，而拋光表面只需要一點點光線，就能讓本身的顏色變成白色。桌面如果碰巧位於窗邊，反光就特別強烈，在畫

反光的桌面時，我可能會刻意將紙面留白表示反光的桌面，並在旁邊畫上濃重的暗色加強對比。

　　許多原本平凡無奇之物在瞬間明暗的巧妙並置下，就成為無比獨特的主題。〈引導灰馬〉（第114頁）中的兩匹馬是令人愉悅的景象。但是，直到牠們走到一片茂密樹叢前面，我才看到這個主題——被陽光照耀的馬匹和騎士戴的黃色帽子突然被暗色背景襯托出來，為整個構圖增加許多活力。〈西恩納的遊客〉（第113頁）是強調明暗的類似習作，但是這幅畫表現出一種雙重對比，遊客（我的夫人再次擔任模特兒）站在豔陽下形成強烈的陰影，而她身後的建築物有些受到陽光照射，有些則位於陰影當中。

　　在有色紙上作畫要掌握這些對比，不像以白紙作畫時那樣容易。任何比有色紙本身更淺的顏色，都必須加上白色顏料，我發現白色不透明水彩的效果比較好，也比水彩顏料的中國白更令人滿意，只是不透明水彩勢必會讓整體色調變得有些單調。不過，使用有色紙作畫是為了達到色彩的和諧，而不是為了創造色調的對比，而且這種有色紙畫作的整體氛圍跟白紙畫作有些不同。有時，有色紙的色調非常接近所要求的色調，所以只要薄塗或是有些地方根本不要上色讓畫紙底色透出來，就有助於讓整個畫面具有統合感，這是白色畫紙很難做到的效果。

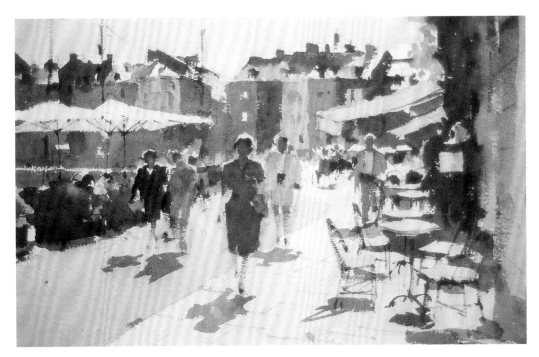

〈翁弗勒爾的晨間散步者〉EARLY MORNING STROLLERS, HONFLEUR｜水彩 10×14"（25×35cm）

上面大部分的評論對那些表現強烈明暗對比的畫作都適用，但這項評論只是表達色調作品必須考慮的一點。我在盧昂畫的作品〈擺放畫架〉（第 112 頁），只對清晨的陽光做最微弱的暗示，所以與我的大多數戶外主題相比，這張作品的色調範圍有限。而這幅畫所強調的重點就是色調——不同明度表達出畫家跟各個人物及物體的距離，從而為作品提供一種深度感。在我自己的作品中，我通常喜歡戲劇性的光感，但是明暗變化不大、以中間色調為主的作品，其成敗同樣也取決於色調值。

　　優秀的色調作品若以單色效果重現，應該也能令人滿意。而且如果你用這種重現方式檢視你的作品，卻被結果嚇壞了，那麼可能是你對主題包含的不同色調不夠敏感。從另一方面來看，可能只是因為你更感興趣的是主題的色彩，而非色調。

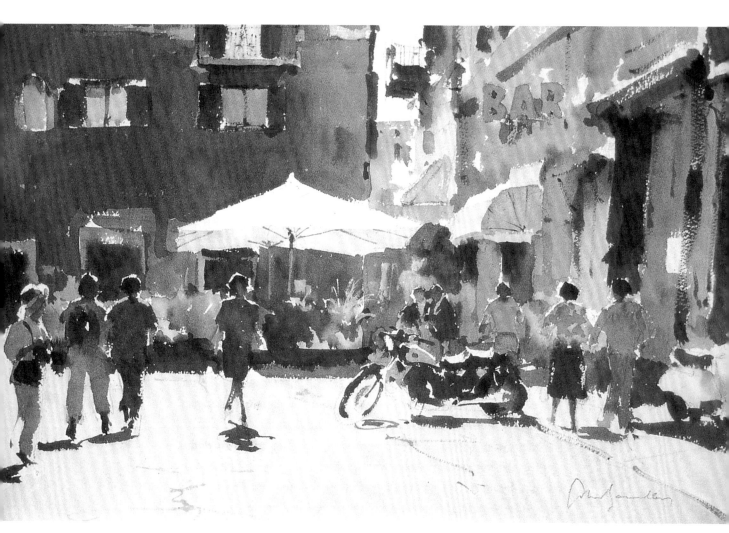

〈摩托車〉THE MOTORBIKE │ 水彩 14×20"（35×50cm）

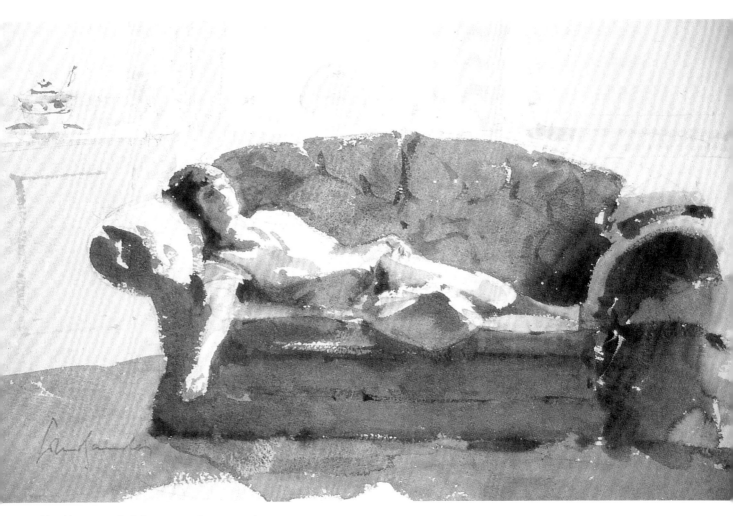

〈午睡〉SIESTA｜水彩 10"×14"（25×35cm）

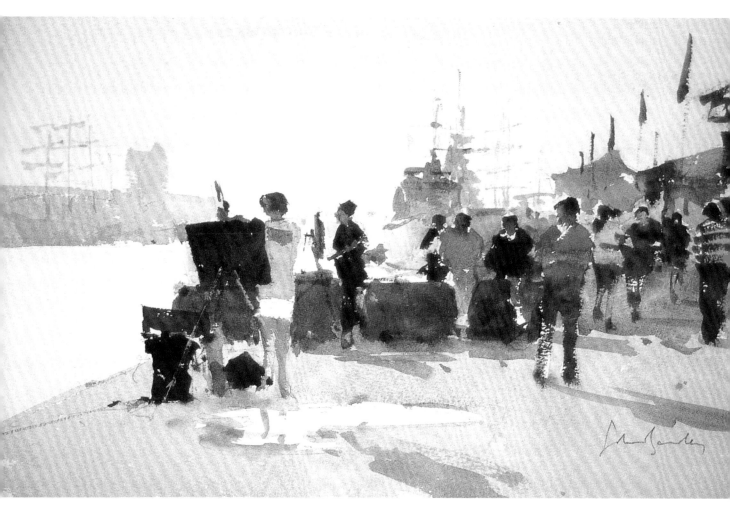

〈擺放畫架〉SETTING UP THE EASEL │ **水彩** 10"×14"（25×35cm）

　　我很少畫這種霧氣籠罩的景色，畫這種景色最重要的是控制色調。背景非常模糊，色調逐漸加強直到前景畫家的畫板和畫袋，在那裡我用了濃重的暗色去畫。透過對角線延伸的構圖，將視線流暢地帶到前景人物，增強這種清晰度的感覺。

　　這是一九九四年夏天法國盧昂天際線的景色。天際線顯示出這位男士為何這樣擺放他的畫架。有一支以帆船為主，也有現代化軍艦的船隊，已經進入港口。我在盧昂的朋友告知我此事，我們馬上從英國趕過去畫下這個情景。那趙旅行我完成了幾幅畫作，這是其中一幅。當時我並不知道這支船隊正在巡航，而且下一個停靠港口就是英國的韋茅斯！

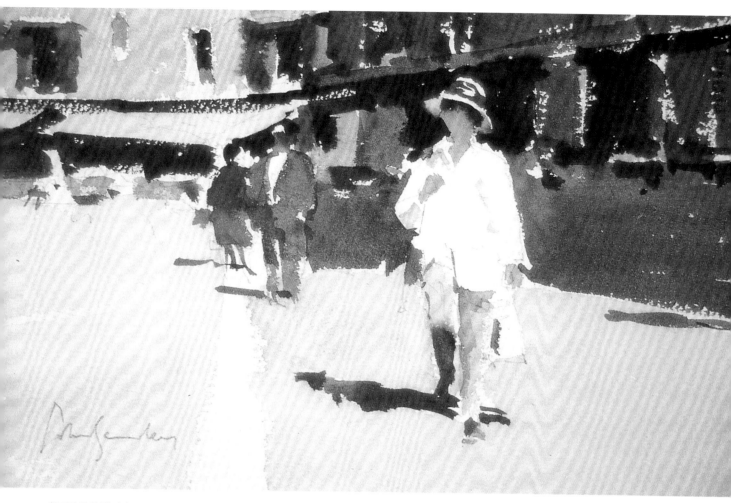

〈西恩納的遊客〉SIENESE TOURIST｜水彩 6"×9"（15×23cm）

　　這幅畫中的白衣遊客是我的夫人。我用非常寫意的方式去畫，表現在這種強烈陽光照射下，小細節都消失不見的景象。右側陰影建築物只是一系列鋸齒狀的色塊，許多色塊彼此融合。這就是真正吸引我的景象。

　　我沒有畫出焦點人物的五官。我是刻意這樣做，因為一旦你把五官畫出來，這幅畫就變得更像肖像畫。我認為在這種情況下，陽光形成的色調對比是我想要強調的主要重點，畫出五官會分散觀看者對主要重點的注意。

　　在中間偏左處、毫不起眼的排水溝，則引導觀看者的視線進入畫面。

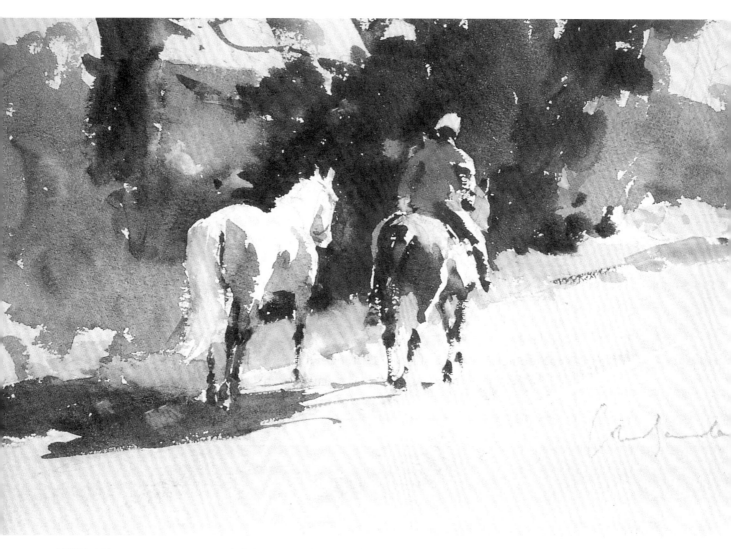

〈**引導灰馬**〉LEADING THE GREY │ **水彩** 10"×14"（25×35cm）

　　這幅畫的主題是由陽光下的馬匹和背後暗色灌木林所形成的對比。如果把馬匹畫在道路的盡頭，那麼暗色背景就會消失，大大減弱對比這項要素。

　　騎士和馬匹被陽光照射到的地方，就以畫紙留白的方式來表示，另外我也使用白色不透明水彩在各處畫上一些亮點。

　　馬匹腿部下方是以若隱若現的乾筆畫法表現。請注意，栗色馬的後腿離開地面，所以跟其他條腿的陰影不同，這條腿的陰影並沒有跟馬蹄相連。

　　最後，我使用對角線筆觸畫這條道路，藉此強調這兩匹馬的行進方向。

Chapter 7
Colour
色彩

　　畫家通常被分為色調畫家或色彩畫家。我對強烈色調對比的喜愛，表明了我屬於色調畫家這個行列。但是，許多主題本身的色彩和色調一樣具有吸引力。而水彩這種媒材確實獎勵那些喜歡運用鮮明色彩的畫家們，就算最淺的顏色也能透過白紙展現色彩的通透感，而且要讓色調變亮，並沒有必要添加白色顏料。有時，我確實會用到白色不透明水彩，可能是單獨使用或是混合水彩顏料使用，但只局限於做一些小表現，而且這樣做勢必會讓色彩顯得較為單調。

　　我會盡可能一次就把顏色畫對，不會隨後再重疊刷洗，因為對我而言，這樣有助於保持色彩的清新。我知道有些畫家在多層渲染時，設法保持顏色乾淨，但是這樣做一點也不容易，而且有些渲染只是愈畫愈髒。也就是說，我非常樂意使用任何顏色來調出我想要的正確顏色，而且我很少以管狀顏料擠出的顏料，沒有加入其他顏料調色就直接上色。我也沒有什麼調色祕訣，因為使用一組調色公式的危險在於，你會靠記憶作畫，而不去觀察眼前景物。

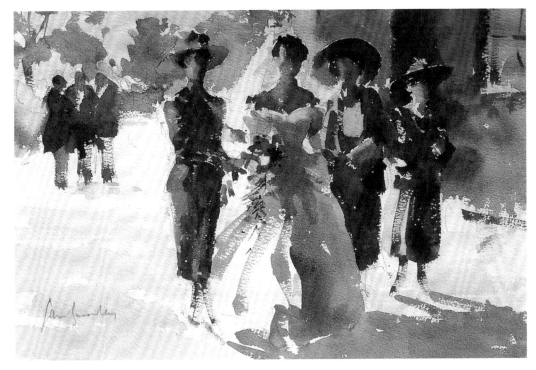

〈婚前派對〉
THE BRIDAL PARTY
水彩 10"×14"
（25×35cm）

我偶爾會聽到某些顏色「無法混合」這種說法。我還沒有發現有這種問題，不過可能我用的顏色跟遇到這種問題的那些人不一樣。市面上有幾十種顏料可供選擇，而且每個人可以挑選自己愛用的顏色放到調色盤上。我有二個調色盤，一個擺放我常用的十一個標準色，另一個擺放六個特殊色。如果我沒記錯的話，我用的標準色是：群青、鈷藍、普魯士藍（Prussian blue）、鎘黃（cadmium yellow）、鎘檸檬黃（cadmium lemon）、深鎘紅（cadmium red deep）、淺紅（light red）、紅赭、黃赭、焦赭和暖焦茶。我也有黑色顏料，只是我很少用到黑色，因為黑色看起來太死板，我通常以群青加暖焦茶色，就能調出既暗又更有表現力的暗色。

　　我常用的六個特殊色是：青綠、溫莎紫（Winsor violet）、印地安紅（Indian red）、天藍（cerulean blue）、茜草紅（alizarin crimson）和耐久玫瑰紅（permanent rose）。這六種顏色擺放在一個手工製作的特殊調色盤裡，可以疊在我經常使用的調色盤上。至於白色不透明水彩則是保存在另一個單獨的調色盤，需要時用來加上水彩顏料調色，在平日所用的調色盤，我從不使用白色不透明水彩。

調色與用色法則

　　我比較喜歡調色，而不喜歡擠出管狀顏料直接上色。我發現像戴維灰（Davy's）這種調好的灰色顏料，顏色似乎太淡，所以我會用鈷藍加一種或多種棕色來調出灰色。另外，市面販售的綠色顏料色彩不太自然，因此我會以普魯士藍和鎘黃調出綠色，再加上適量的棕色或藍色，調出偏暖或偏寒的綠色。我用鈷藍而不是群青來畫天空，因為我比較喜歡鈷藍的柔和感。正如許多人已經發現，鎘檸檬黃、鎘黃和深鎘紅這三個顏色都很強烈，使用時要特別小心。群青和暖焦茶可以調出最深最濃的暗色，這是我在畫暗部時最常使用的調色組合。焦赭色則賦予一種比較溫暖而不那麼強烈的色彩。至於那些特殊色，主要用於花卉畫作和表現衣服這種明亮色調，很少跟標準色一起混用。

　　在第五章〈構圖〉中，我提到我不願意更動眼前所見。這個原則也套用在我的色彩計畫上。如果色彩沒有吸引力，整個主題也不吸引人，我就不會考慮畫這種主題。（不過，膠漆船身的小船是例外，我偶爾會把這種小船的顏色改成自己更喜歡的顏色）。這樣講聽起來可能太過謹慎，但是顏色有自己的方式，影響觀看者注意什麼和忽略什麼。一幅畫的中心位置若出現強烈色彩，就會主導周圍的色彩，如果你改變一個顏色，那麼其他顏色就要跟著改變。結果就是運用想像力作畫，那種事無法讓我怡然自得。

　　當我認為自己把色彩畫對了，就會從上色中得到許多滿足。但殘酷的事實是，後續畫的顏色可能很快蓋掉先前畫的色塊，所以那種滿足其實只是看見白紙吸收顏

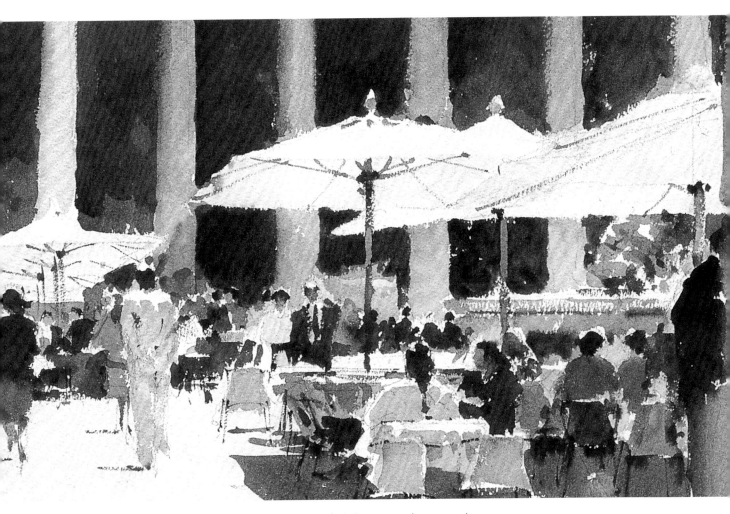

〈萬神殿的陰影〉IN THE SHADOW OF THE PANTHEON｜水彩 10"×14"（25×35cm）

　　我先前從更遠處畫過同樣的場景，萬神殿的整個正面都看得見。這幅畫是萬神殿的近景，集中表現廊柱陰影的暗部，並與陽光照射的露天咖啡廳桌椅形成鮮明的對比。左邊走向後排咖啡座的人物，畫得比我原本計畫的還高一些，但觀看者並不會知道。

　　我發現羅馬萬神殿附近是這座城市最入畫的地方。這裡不僅有宏偉的建築，還有咖啡廳和馬車，而車輛行駛的噪音也相對較少，不像羅馬其他地方的交通噪音到達令人難以忍受的地步。

料的瞬間感受。如果我認為原先畫的色彩很棒，很想保有那種狀態，那麼我可能會當下立即停止上色，即使這表示讓畫面看起來有點像未完成的作品也無妨。〈婚前派對〉（第 115 頁）那幅畫即為一例。

色彩形塑畫作氛圍

許多畫家表示，色彩具備精準的情感能力（譬如：紅色表示憤怒，藍色表示悲傷等等），也認為一旦你了解這些，你的畫作就能更精準地表現出不同的氛圍。這種說法我大致認同，但從我收集的上述評論來看，我認為任何關於個別色彩的討論都會模糊整個色彩計畫的重要性。例如，人們普遍認為紅色是最暖的顏色，但只是把紅色畫入畫面，並不會增加畫面的暖度，除非也把周圍顏色的暖度相對增加。〈在皇家騎兵衛隊閱兵場〉（第 126 至 127 頁）這幅畫裡，騎兵身上鮮豔的猩紅色斗篷，當然是畫中最鮮豔的顏色，但是遠方奶油棕色的建築物才真正表現出當天有多熱。即使騎兵穿著猩紅色的斗篷，如果這些背景建築物畫得灰一些，就會減弱當天的熱度。

色彩對於形成畫作氛圍相當重要，比方說，幾個鮮明的特點就有助於產生一種「下班了」的氣氛。〈萬神殿的陰影〉（第 117 頁）這幅畫裡的一個重要吸引力是咖啡廳的客人，而重要的是在單調背景廊柱陰影的襯托下，這些人的穿著就顯得更加鮮明。在同樣的主題裡，出現在我一些畫作中的布拉格爵士樂五重奏，五位音樂家穿著各種不同顏色且圖案各異的服裝，則是另一個色彩繽紛的景象。

〈薩克斯風獨奏〉
THE SOLO SAX
水彩 10"×14"
（25×35cm）

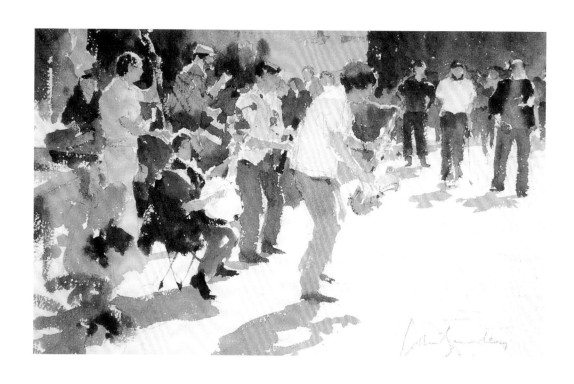

我畫的海灘景象也屬於相同類別，是需要某種色彩表現歡樂氣氛的悠閒夏日。〈一日遊〉（第 120 頁）這幅畫就是說明不讓色彩互相融合的實例，我小心翼翼地保留躺椅和遮擋屏風的條紋。做法是將色彩之間留下細小的間隔，或是等到底色乾透再繼續上色。

城鎮風景充滿活力，但畫家要準備好將汽車、路標和店面招牌這些比較裝飾性的特點納入畫面。我經常被這些不必要的「街道設備」搞得火冒三丈，但現在城鎮議會似乎很喜歡設立這些東西。不過我必須承認，有時這些設備確實能為畫作增加一些有用的色塊。在〈佛羅倫斯之旅〉（第 121 頁）這幅畫，現代設備不僅為畫面增添色彩，也跟畫作主題「馬車」這種比較不現代的都市交通工具，形成巧妙對比重點。

凝聚畫面的色彩組合

威尼斯的諸多優點之一，是建築物本身具備神奇的色彩。英國的建築雖然也很富麗堂皇，但在單一牆面上卻很少有威尼斯建築的色彩變化。我畫這些威尼斯建築時就意識到，自己必須用到調色盤上的所有顏色，才能努力表現威尼斯建築在色彩上的微妙變化。以水彩創作來說，只要讓色彩互相融合即可。但以油畫創作這種微妙變化，可是非常困難的事。難怪有一、兩位畫家公開表明，他們發現用油畫畫威尼斯，比用水彩畫威尼斯還要難。

花卉當然提供一個極大的色彩範圍，但除非我畫的是花園裡的花朵，否則我寧可選擇有限的顏色作畫。這部分也反映出我夫人的園藝品味，我夫人是我們家的園丁，她比較喜歡白色花朵。無論如何，我的許多花卉畫作提供的對比多半跟色彩無關。有時，這些畫作表現的是質感的對比，有時則是表現光線的對比。

通常，不超過兩種顏色的組合往往最吸引人。補色總是一個很好的賭注，而藍色系和棕色系則是我的最愛。藍色系和棕色系可以混合製造一系列的灰色調，而且這兩種色系互相融合會產生一種寧靜悠閒的氛圍，就像〈新帽子〉（第 100 頁）這幅畫給人的感受。不知何故，如此有限的用色反而讓觀看者的眼睛得以放鬆，也讓整個構圖更加協調。從另一方面來說，在〈音樂、茶香與畫作〉（第 12-13 頁）這幅畫裡，藍色系和棕色系，則是在整個構圖中重複出現。

陽光當然是暖色，但是將陽光巧妙安排在畫面的不同部位，對構圖來說十分有用。〈露台上看書〉（第 122 頁）這幅畫充滿金色光芒，又因我夫人挑選穿著的服裝而增強這種光線效果。要是她穿著藍色或綠色的衣服，雖然會讓畫面色彩更有變化，卻會減弱畫面的統合感。而且我懷疑，這樣一來主題就會顯得突兀，看起來就不會那麼賞心悅目。

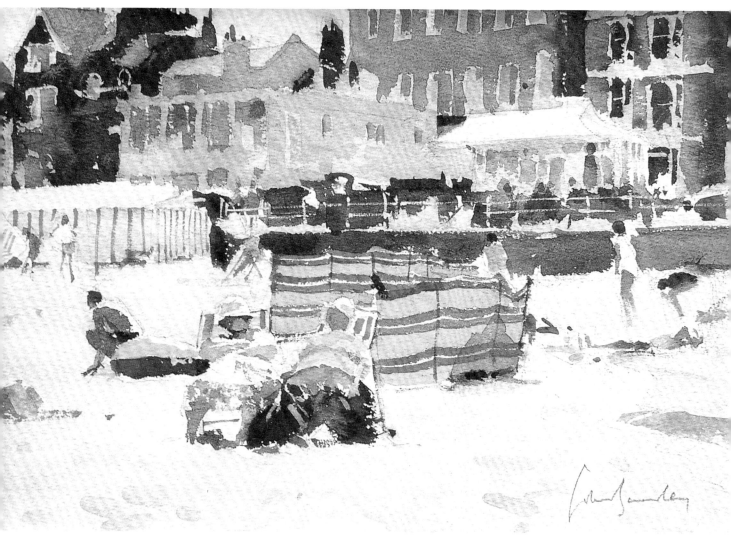

〈一日遊〉DAY TRIP │ **水彩、不透明水彩** 10×14"（25×35cm）

　　儘管前景這對老夫婦身上蓋了毛巾，但這幅畫描繪的是韋茅斯海灘的晴天景色。我挑選一個色彩繽紛的景點來強調假日的氣氛。沿著海灘步道的各式建築，則是另一個吸引目光的焦點。

　　這幅畫有一個明確的十字形設計，利用窗格條、步道欄杆、帳篷和遮擋屏風，提供強而有力的垂直線條和水平線條。我用白色不透明水彩畫步道欄杆，遮擋屏風上的白色條紋也是這樣畫的。

　　綠色毛巾和粉紅色衣服對於界定沙子的硬度來說相當重要。沒有這些東西，其他像坐在椅子上打盹的夫婦，看起來就會像漂浮在空中。同樣地，把人物安排在海灘的前景、中景和背景，則是讓畫面創造出深度感。

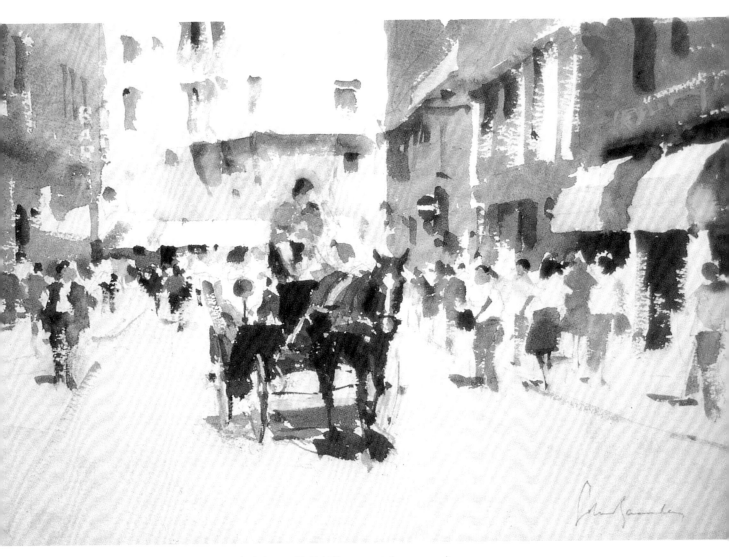

〈佛羅倫斯之旅〉FLORENTINE JAUNT │ 水彩、不透明水彩 10"×14"（25×35cm）

　　編排這本書時，我不確定該把這幅畫歸類在哪一章，因為這幅畫可以說明我個人作品的不同面向。作為一個主題，這幅畫具備很多我要追求的東西：強烈的陽光、深遂的陰影、生動的人物、可以揮灑一、兩種鮮明的色彩，當然還有一輛可當主焦點的馬車。

　　這幅畫也說明我的幾種作畫方式，或者說是我的作畫怪癖──我省略了建築物的細節，使用不透明水彩（牆上的白色字體和藍色字體，以及馬車左前輪上的白色），故意不把建築物底部與地面交界處畫清楚（注意看右邊遮陽棚的下方），前景筆觸方向依照透視原理，以及運用輕快和暗示的手法來表現路人。總之，這是一個令人滿意的主題。

確保相同顏色出現在畫作的幾個地方，通常是一個好主意，因為這種色彩協調往往能讓畫面好看，也能產生一種凝聚效果。在〈噴水池〉（第 87 頁）這幅畫裡，雖然只是輕輕點上一、兩種顏色，但是金魚的橙色呼應了透過樹木懸垂枝葉瞥見的橙色，有助於將畫作上半部分和下半部分緊密結合。〈在女帽店〉（第 123 頁）這幅畫裡，鏡子再現人物的深綠色和淺奶油色，讓整張畫作產生很棒的統合感。

　　為了讓觀看者與畫作產生共鳴，畫家未必需要對色彩有敏銳的判斷力。畫家真正需要的是，對構圖有優異的判斷力，這也再次強調我在本章一開始提出的評論。色彩能否具有吸引力，唯有透過與周遭色彩的關係才得以展現。而且，色彩的配置遠比色彩可能具有的個別吸引力還來得重要。能夠辨別好構圖的畫家，比無法辨別好構圖的畫家，更有可能掌握對色彩的敏銳感受。

　　關於色彩，很難有什麼教條可言，因為色彩是很個人的事。畫家都有自己的一套看待色彩方式。就算使用一樣的基本色，針對同樣景物的色彩處理也有明顯的不同。「主觀性」這個要素讓我發現，有些色彩規則及用法根本沒有幫助。舉一個例子來說，有些用色規則主張暖色應該出現在前景，不該出現在背景，因為暖色會破壞畫面的深度感。但對我來說，決定畫面後退感的是色彩的強度，而不是色彩本身。換句話說，這個問題跟色調比較有關，而跟色彩比較無關。

〈**露台上看書**〉
A BOOK ON
THE TERRACE
水彩 8"×11"
（16×28cm）

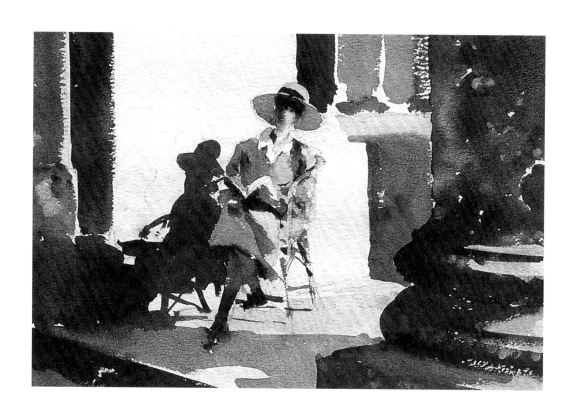

由於色彩是非常個人的事，而且大家普遍認為，色彩是透露藝術家個性最有力的線索。這樣講或許是事實，但兩者當然不見得有直接關聯。最沉默的畫家也可能畫出色彩最鮮明的作品。我的用色有限，只是誠實反映出我的品味。有位男士看到我的系列作品後表示：「我敢打賭，你一定不曾有過紅背心。」妙的是，我真的有過紅背心！不過，這是例外，而且基本上這位男士的推測是正確的。

　　近年來，我的畫作變得更饒富色彩。這主要是因為「人物」更常出現在我的作品中，人們所穿的衣服顯然比英國尋常風景中的大地色還更富有色彩。現在，你可能認為依循這種方向發展創作題材的畫家，可能會尋求一種更加外放的色彩運用。然而我自己的看法則是，當時我是在尋求讓畫面有更多的活力與動態，而我現在就是往這些方向發展。

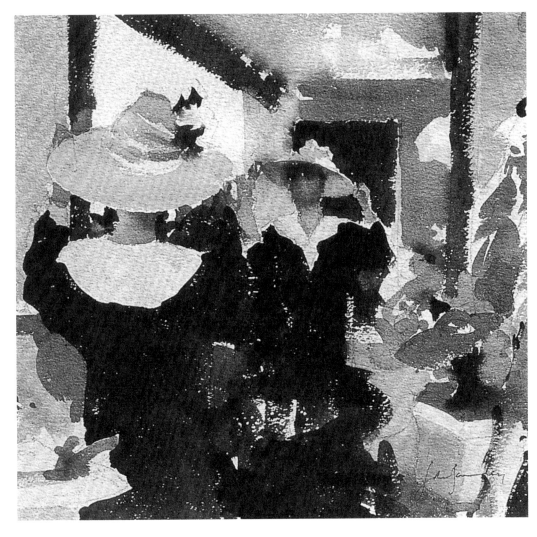

〈在女帽店〉
AT THE MILLINER'S
水彩 10"×11"
（25×28cm）

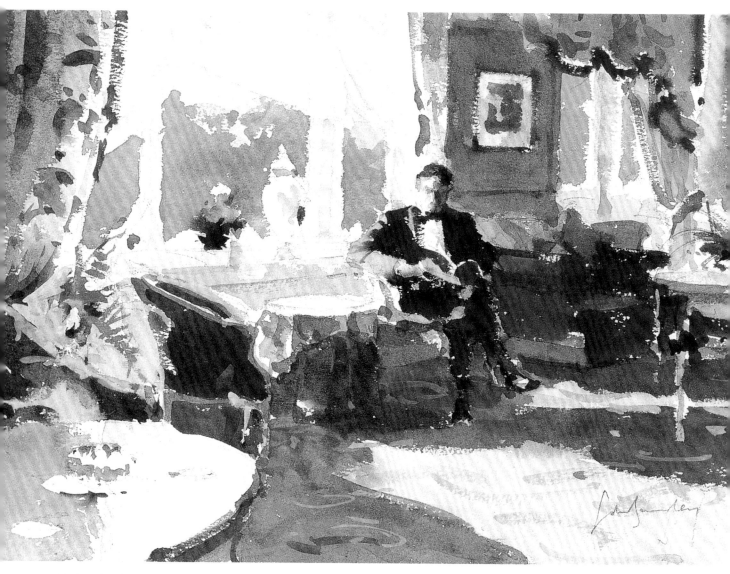

〈窗邊的座位〉A SEAT IN THE WINDOW │ 水彩、不透明水彩 10"×14"（25×35cm）

　　窗簾、桌椅和陰影連成的曲線，讓這幅畫跟我的許多室內景物畫作相比，顯得更加熱鬧。事實上這種畫面有一種危險，觀看者的視線可能會圍繞著構圖打轉而無法停止，這就是為什麼坐姿人物如此重要——他讓目光駐足並提供焦點。為了達到這個目的，請注意畫面中最暗和最亮的色彩，都出現在坐姿人物身上。

　　這個場景是徹斯特附近飯店蟹牆莊園的休息廳，這家人因為舉辦婚禮而入住蟹牆莊園。我特別喜歡這間休息廳的色彩配置：金色、粉紅色、綠色和藍色，全都出現在左邊窗簾上。窗簾的邊緣以乾筆表現若隱若現的感覺。前景中的桌子是讓視線引導到畫面裡的一個安排。地毯圖案隱約可見，在陽光照射的部分以粉紅色水彩畫出，其他地方則以白色不透明水彩上色。

〈挑選一本書〉CHOOSING A BOOK ｜ 水彩 10"×14"（25×35cm）

　　這幅畫是我畫過最樂在其中的作品之一，因為紅木書櫃裡擺放著色彩繽紛的書籍，讓我可以開心地上色。我用這種方式畫上厚重強烈的顏料，從中得到最大的滿足。書籍本身在高度、寬度和色彩上就能創造變化，看起來好像我是用印象派的畫風來表現它們，但事實上，我花了許多時間仔細打稿和上色。不管色彩多麼令人滿意，色彩仍然必須盡到一個責任——讓觀看者知道這些物體是書本，不是什麼毛絨絨的東西。

　　畫名提醒我們，這幅畫裡有一個人物。人物跟左手邊的座椅一樣都只是次要部分，而人物有助於破壞書架下方深棕色櫥櫃的完整形狀，以及書櫃與地板交接的線條。同時，右側家具則讓前景不會顯得空洞，並引導觀看者的視線進入畫面。

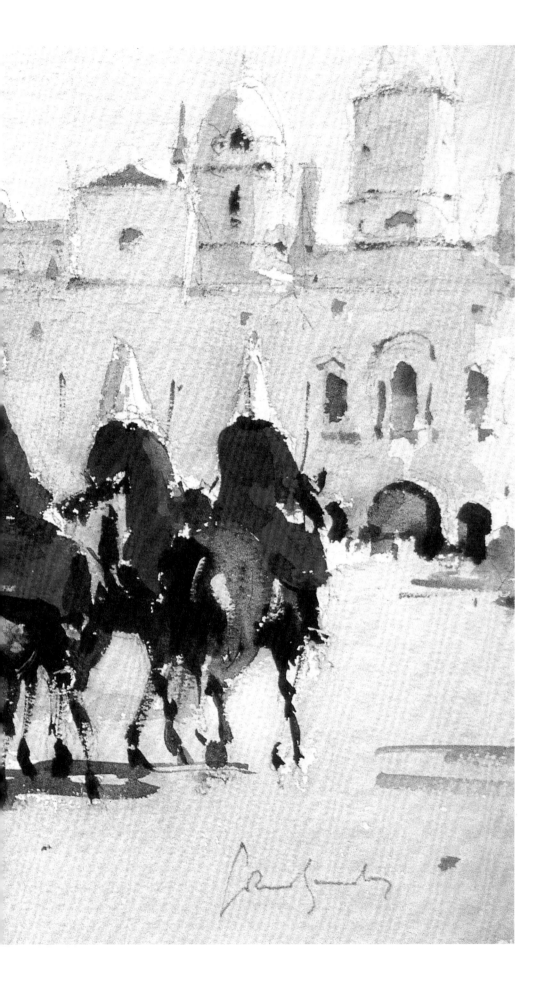

John Yardley — A Personal View

〈擺鐘〉
THE PENDULUM CLOCK
水彩 10"×14"（25×35cm）

　　幾年前，我接受英國國民信託的邀請，參加一個募款計畫的小型展覽。這幅畫就是我在施諾普郡（Shropshire）達德馬斯頓（Dudmaston）畫的幾棟房舍中的一棟。

　　這幅畫幾乎是暗面和亮面各占一半，穿透窗戶灑進室內的光線帶有豐富的藍色和棕色，這種色彩組合總讓我滿意。花紋坐墊的那張椅子畫得太靠近畫面右側邊緣，可能會分散觀看者的注意力，但是中間窗戶足以發揮平衡作用，將視線拉回畫面中間，並引導視線朝向那個奇特小擺鐘投射在門上的陰影。門板則是用若隱若現的筆觸來暗示。

Chapter 8
Movement
動態

　　我的水彩技法講究快速、直接上色、盡量避免塗改。這種技法本身適合表現具有明確動態感或活動感的主題，這是我很少畫靜物的原因之一，因為靜物似乎適合更系統化的處理手法（花卉算是我畫過最接近靜物的主題，但我一直把花卉當成特例）。舉例來說，〈魚攤〉這幅畫描繪出威尼斯市場平日的繁忙景象，這種主題需要快速和生動地處理。由於沒有什麼細節，我懷疑是否有人可以看出這是一個賣魚的攤位，但這顯然是繁忙市場中的某種攤位，而這就是我想要傳達的意象。

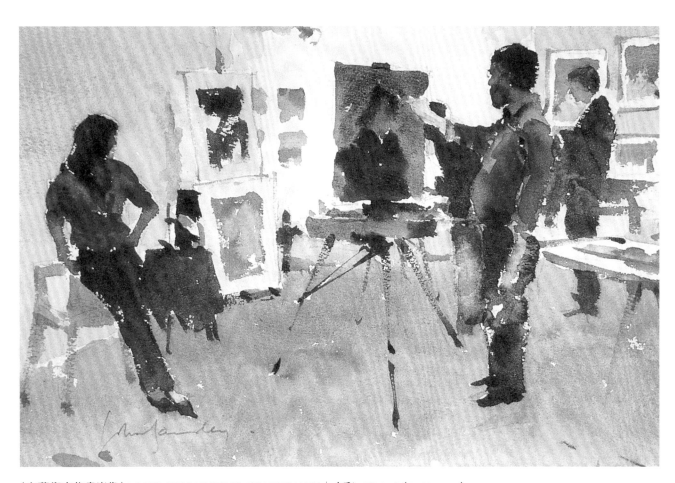

〈在藝術市集畫肖像〉PORTRAIT PAINTING AT ART MART │ 水彩 10"×14"（25×35cm）

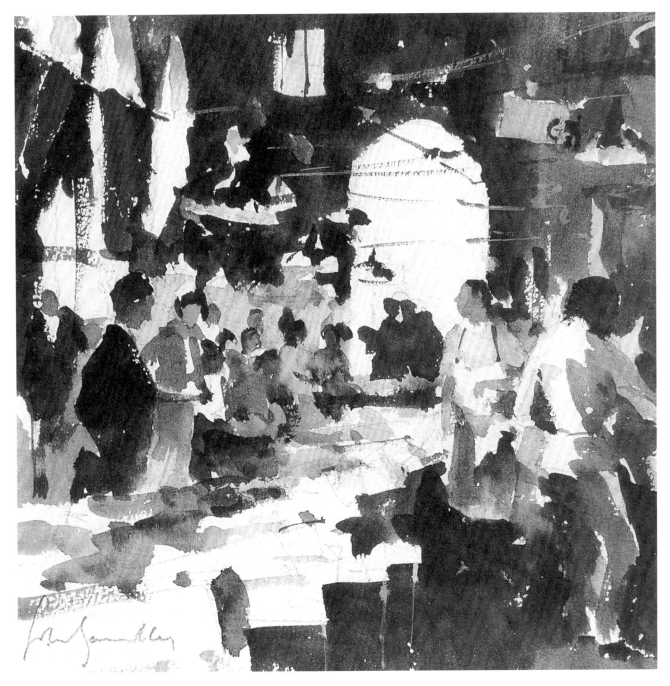

〈**魚攤**〉THE FISH STALL │ **水彩** 10"×9"（25×23cm）

　　這種熱鬧忙碌的畫面需要以速度作畫，因此會缺乏細節，可能讓觀看者無法分辨這個攤位是在賣魚。但我的想法是，捕捉住這種快速交易的氣氛。我根本沒有時間考慮人物的配置，所以我只是簡單地把人物大致分成兩邊：攤販畫在右邊，顧客畫在左邊。

　　這幅畫描繪的是威尼斯市集裡的魚攤。大約一、兩年前，我回到那裡拍攝示範教學影片，想以類似主題作畫。可惜我們挑選週一前往，剛好沒有魚貨可賣。最後，我畫了一幅截然不同的作品，詳見〈威尼斯的市場貨攤〉（第 52 頁）的說明。

你可以運用各種不同方式，提高畫面的節奏感。譬如說，已故畫家韋森用快速的乾筆筆觸暗示枯樹，而他上色的速度為這些景觀賦予了生命力。讓筆觸順著動態的想像線條，這樣做也可以減弱某些畫作太過靜態的困擾。比方說，如果我要畫一條通往畫面遠方的道路（我發現最近我愈來愈少這樣畫），我的筆觸就會由外往內畫，將觀看者的視線引導到畫面內部，即使畫面中沒有汽車或行人，這種做法也能表達出一種動態感。

增加動態、深度與真實感的技法

提高主題內部動態感的最顯著方式是，將移動要素納入畫面中，如人物、車輛或動物。這些移動要素可能原本就在那裡，或是要畫家自行想像加進畫面裡。這類特徵都對構圖大有助益，能引導視線在畫面中移動，並增加畫面的深度感。如果我們將物體和人物擺放在前景、中間地面和背景，我們一眼就能知道路有多長或房間有多大。

除了構圖，諸如此類的細節對於許多景象的真實感至關重要。而且，如果畫面中缺乏這些細節，就會產生一種不真實感。尤其是沒有車輛或購物者的街道，看起來會很詭異，現在我無法想像人們在什麼時候可能遇到這種景象。

如果沒有那些喜歡日光浴的遊客，海灘景色就會變得異常古怪，因此這本書中許多畫作描繪多塞特郡（Dorset）韋茅斯的沙灘遊客眾多，其實並非偶然。基於同樣的原因，我更喜歡畫有人味的室內景象，不管是人們在說話、閱讀、打盹、喝茶或做其他事情。

以工作場所為主題也必須考慮真實感。在〈洗衣店〉那幅畫的中心部分，身穿白衣的員工幾乎看不清楚，但他對畫面整體氛圍來說卻極為重要。同樣地，〈法庭〉（第 134 頁）那幅畫裡，要是我沒有把審訊時的景象畫出來，就會失去工作場所本身的重點。由於法庭審訊時不允許作畫，所以我必須要求我夫人和剛好出庭的另一名律師換好幾次座位，讓我速寫現場景象。我稍後會說明以這種方式創作人物會產生什麼問題。但是，我認為人們應該抗拒誘惑，不要覺得人物這種細節很棘手就乾脆省略人物，畢竟人物還是日常生活中的一部分。

然而，想省略人物這種心態是可以理解的。在熙來攘往的人行道上作畫，比在空曠無人的田野中作畫更令人卻步。更不用說，要在紙上表現出移動中物體的技術難度。有些畫家建議，憑藉記憶後續再畫出人物。但我認為那樣做需要極大的自信和豐富的經驗，因此在那種情況下，我們沒有理由不使用相片做參考。

〈洗衣店〉THE LAUNDRY｜水彩 10"×14"（25×35cm）

〈法庭〉THE COURTROOM ｜ 水彩 13"×20"（33×50cm）

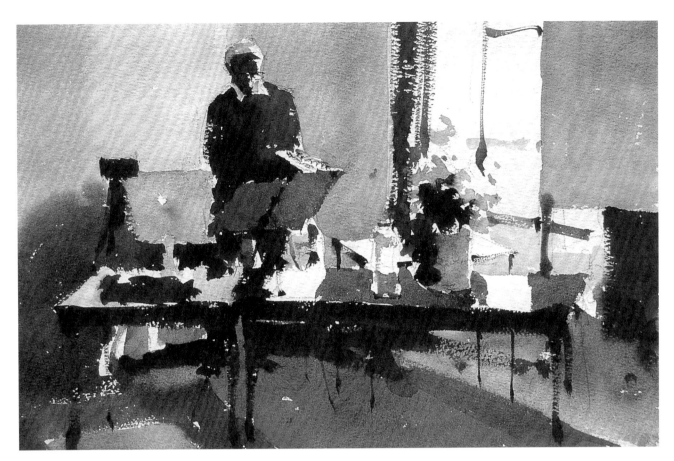

〈**畫花**〉PAINTING FLOWERS｜**水彩** 10"×14"（25×35cm）

　　這幅畫是說明最小的細節如何做出最多暗示的一個例子。畫架後面的人物顯然是集中精神在畫他前方桌上的花瓶，但我並沒有試圖畫出他位於陰影中的手臂。然而，兩個看似微不足道的細節告訴我們，此人的姿勢以及他正在做的事。他左手拿著調色盤和眼鏡上的細小線條，讓我們自然就知道他正在注視著他所畫的物體。這個訊息要表達的重點是，如果你能夠引用一個可以辨識的物體，將它放對位置，然後巧妙地以簡筆方式畫出，這樣你就不需要擔心臉部和身體該怎麼畫了。

　　從構圖的角度來看，這個主題也很有吸引力。窗戶和桌子提供了強有力的垂直線條和水平線條，而人物的畫架產生的對角傾斜大多由地毯和地毯上的線條加以平衡。

在畫面裡加入人物的主要問題在於，觀看者非常熟悉人體的形狀，因此只要一丁點的錯誤就會突顯出來。這個問題沒有簡單的解決辦法，除了練習，別無他法。家庭成員顯然是最容易取材的模特兒，但你應該毫不猶豫帶著速寫本去咖啡廳或類似的公共場所，練習畫各種人物。

人物、交通工具與動物的繪畫原則

即使你順利畫出令人信服的人物姿勢，但卻很容易讓人物跟周圍環境不成比例，尤其是實景中沒有人物，而由你自己發想畫出的時候。如果人物走近或遠離畫家，那更難上加難，因為在這種情況下，每隔幾步人物的大小就會加倍或減半，因此要確定想像中行人的高度是非常困難的。憑想像畫出點景人物的作品，往往是由侏儒或巨人居住的漂亮城市景觀！照理說，將人物加入畫面應該強化對比例的暗示，但結果往往適得其反。

在我的畫作中，即使以人物為主題，我也很少把臉部特徵畫出來。不是我鍾愛這樣做，而是因為這種做法源自於一種看法，意即畫出臉部特徵可能產生的問題，會多過畫出臉部特徵所能解決的問題。除非你是畫肖像，否則人物的姿態遠比臉部特徵來得重要。你會訝異竟然有那麼多人透過坐姿、站姿或頭部姿態來認出自己。即使在最好的狀況下，加入臉部特徵還是很棘手的事，有太多地方可能出錯。而且我不相信把臉部特徵畫得好，會帶來極大的好處，因為這樣反而可能讓觀看者注意到人物的臉部特徵，而忽略構圖的其餘部分。

如果畫家只專注於像臉部特徵這類細節，而忽略更整體的部分，那麼可能會讓畫作看起來有插畫味。藝術與插畫之間的區別有時很模糊，我這樣強調當然並不表示我在貶低插畫家的技藝。事實上，插畫需要相當純熟的技術與能力。但是依據我的理解，一幅插畫是要傳達一個訊息，因此只要講究是否成功傳達所要表達的那個訊息。但是，一幅畫有更複雜的目的和更多的訴求，所以當畫面包含人物時，不讓人物搶走觀看者對整個畫面的關注，非常重要，除非人物是主題。

至於畫交通工具──我確實對汽車有偏見，但是作畫時我不會這樣，如果汽車碰巧出現在眼前，那麼我會樂意把它們納入畫面。但在這本書收納的畫作裡，往往沒有看到汽車出現，那是因為我現在比較常畫風景如畫的歐洲小鎮與城市的中心區域，嚴格來說這些地方並非行人徒步區，往往有我認為比汽車更為入畫的交通工具，譬如：電車、機踏車、機車和馬車等等。

在這種主題中，馬匹的底稿就要畫得精確，這又再次突顯平日勤加練習的重要。除了姿勢和比例這類常見問題外，還可能太過刻畫馬匹的腿部。我往往是以未經稀

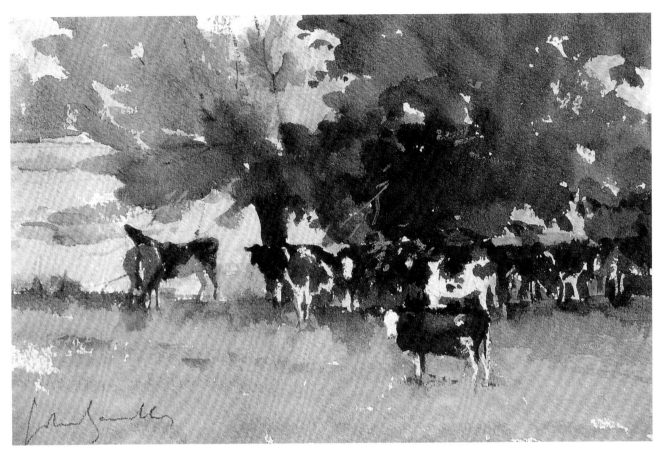

〈瓦伊河谷的牛群〉CATTLE IN THE WYLYE VALLEY｜水彩 8"×11"（20×28cm）

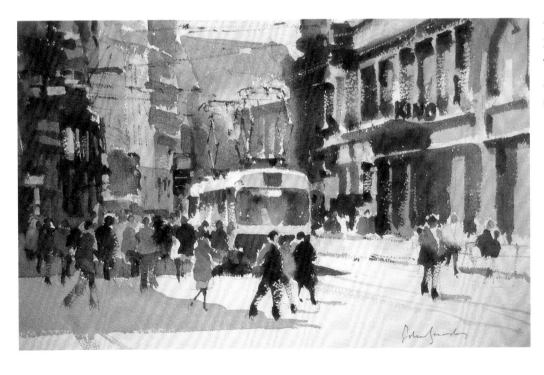

John Yardley — A Personal View

釋的顏料快速畫出馬匹的腿部，這種乾筆技法就能產生破碎的線條。馬蹄則是以一種若隱若現的方式表現，而且馬蹄很少與小腿相連，不然會讓馬匹看起來有點笨重。當你勤加練習更有信心時，畫起來就會更輕鬆自如。

以我較為傳統的風景作品來說，動物在畫面上具有雙重功用，動物讓畫面更加生動，也打破英國鄉間一片綠的單調景象。因此，我的許多純風景畫都帶有放牧牲畜的特色，譬如將馬匹、牛隻和羊群納入畫面當中。我特別喜歡將牠們聚集在田野的一端，因為這樣一來，我只要畫很簡潔的底稿，再以一連串鮮明的色彩變化，在周圍一片綠色的烘托下，就能把這些動物暗示出來。若是將動物遍布在大面積上，就不會這麼有效果。

放輕鬆，自信地畫吧！

我在本書前言評論說，處理湍急河流這種動感的主題，跟處理靜物所用的手法截然不同。不過，雖然兩種作品的處理手法不同，但是畫面本身都應該展現出一種動態。如果沒有「動態」這項必要特質，作品就會顯得平凡無奇。而且，我相信就是動態這項特質，讓畫作跟照片有所區別。大多數攝影圖像看起來像是把景象凍結了，主要是因為照片讓觀看者無法發揮想像力。因此，以暗示為主的輕快風格，可以增加畫作的氣氛特質，前提當然是畫家必須很懂得運筆。

在這本書的結尾，我覺得應該寫一、兩段話做個總結，但奇怪的是，我發現這件事真的好難。在繪畫的眾多觀點中，對我而言「構圖」最為重要。在心理上，我必須對整體構圖概念感到滿意，才能全神貫注地作畫。如果構圖無法讓我感到滿意，就很可能畫出失敗的作品。

還有一些對繪畫也很重要的觀點，包括：尋找合適的主題、保持正確的心態（我經常找一些小藉口，遲遲不想開始作畫），做好心理準備畫出特定筆觸等諸如此類的事。這樣講可能聽起來太誇張了，但這些都是我的親身經歷，也是我個人繪畫的一部分。

我的作畫祕訣是，放輕鬆。但就跟很多事情一樣，都是說起來容易，做起來難。在開始作畫時，保持愉快的心態肯定有幫助。若要我以一句話為本書做總結，我會說：「放輕鬆，別大費周章，自信地畫吧！」

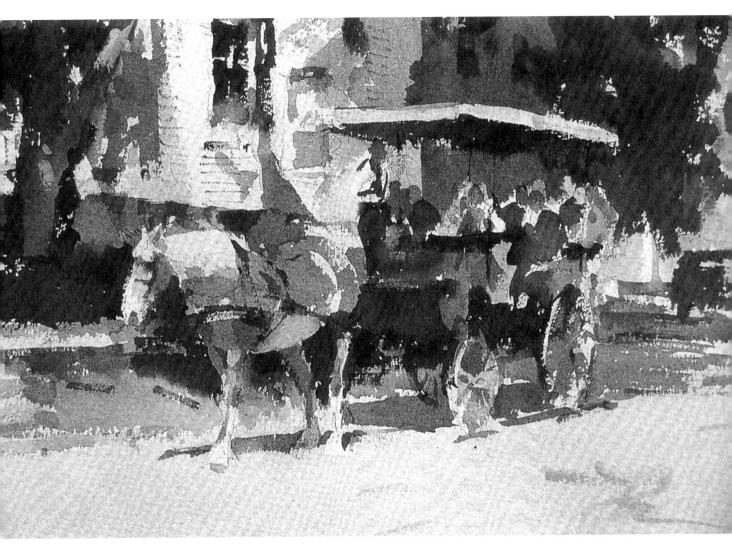

〈搭馬車遊波弗特〉（局部放大圖）A TRIP ROUND BEAUFORT（DETAIL）｜水彩 14"×19"（35×48cm）

〈菲利普斯莊園的週日清晨〉
SATURDAY MORNING, PHILIPPS HOUSE
水彩 10"×14"（25×35cm）

　　這個早餐時刻景象中的人物，就是〈菲利普斯莊園的餐廳〉（第20-21頁）那幅畫裡正在用餐的同一批學生。這幅畫跟之前那幅畫的不同處有二。首先，陽光在我背後，而不是在我前方，因此明暗值跟先前那幅畫剛好相反。其次，有部分是因為光線特性的關係，讓我在這幅畫裡畫出更多人物。你也可以將這幅畫跟〈早餐托盤〉（第94頁）那幅畫做比較。〈早餐托盤〉中的陶器被非常仔細地刻畫。但在這幅畫裡，早餐餐食和餐具是次要的，而且我將它們畫得相當寫意。

　　以構圖來說，每個人都面向稍微不同的方向，讓視線圍繞著這張桌子，這樣簡直再好不過，剛好實景就是如此。至於衣服上被光線照到的部分，我喜歡以紙面留白來表現。但是中間穿著深藍色針織上衣的人物，我忘了這麼做，所以我用白色不透明水彩加以修正，因此這個人物身上的光線就沒有紙張留白來得亮。畫這種主題有個危險，因為畫面可能看起來太像插圖。要解決這個問題，就要把室內的配件和家具，在細節和色彩強度上，畫得跟人物有同樣的分量。

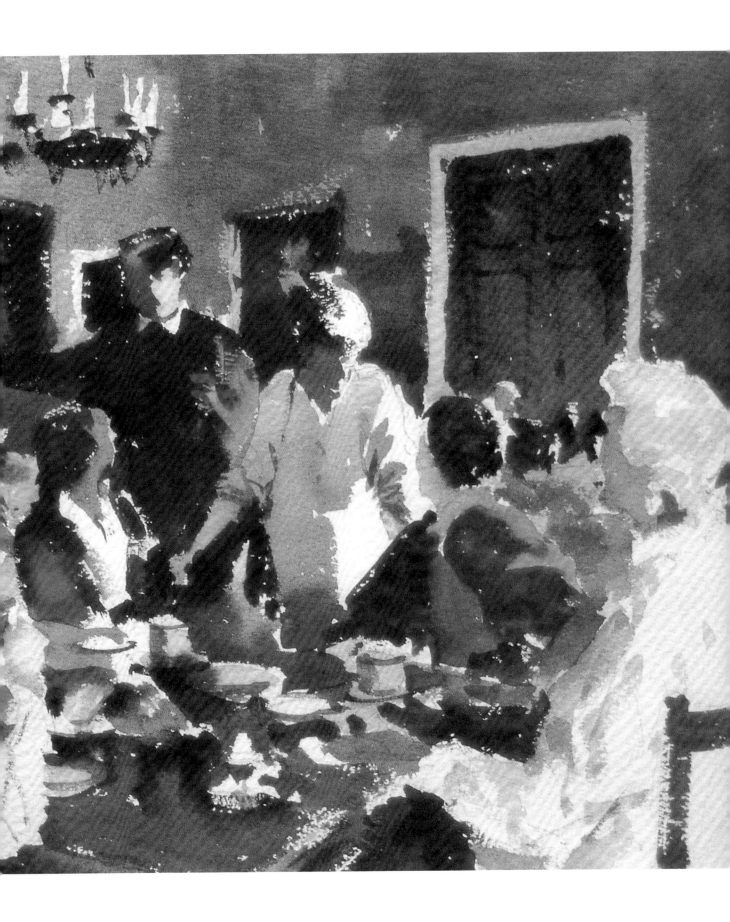

〈在西恩納的康波廣場〉
IN THE CAMPO, SIENA
水彩 10"×14"（25×35cm）

　　這種陽光普照廣場上的人物，可能是我在作畫時加入讓畫面生動的那種人物。現在我不記得當時那裡真有這些人，或是我發揮想像力加入這些人。在此，有幾點需要注意。首先，我確保每個人物的雙腿是交錯的，這樣有助於暗示動態和畫面深度。其次，我很少把人物腿部畫得像現實生活中那樣結實完整。我用輕快的筆觸畫過，創造若隱若現的線條。我不想讓觀看者的視線停留在人物腿部，而實線會分散觀看者的注意力。最後，以大小比例來說，我遵守透視原理。因此，前景人物的頭部高度大致與後面人物的頭部高度一致，但是前景人物雙腳的位置卻比後面人物的雙腳位置來得低。你現在看到的這幅畫還不是最後完成的作品，我在拍完這張照片後，又在畫中每個人物的下方，加上適當的陰影。

John Yardley — A Personal View

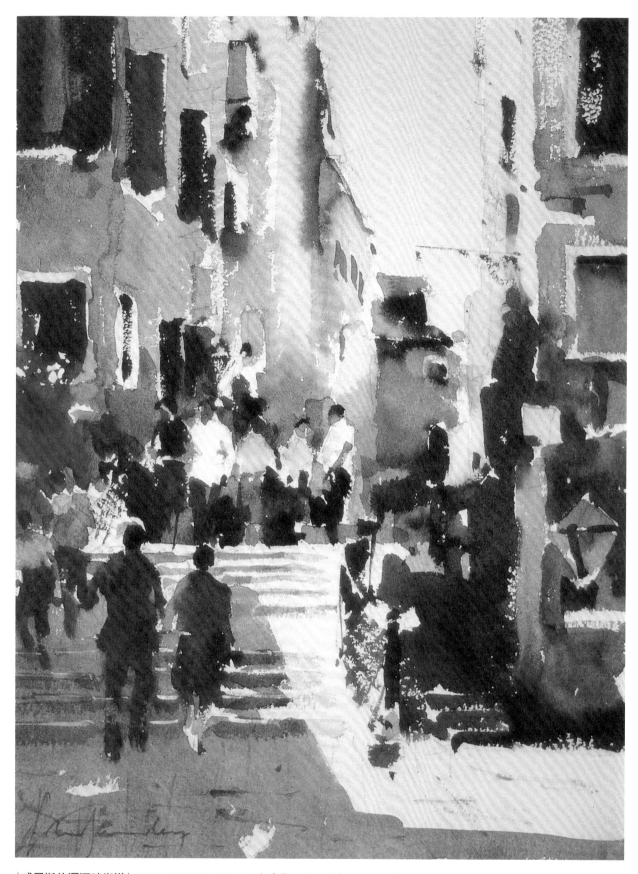

〈威尼斯的運河畔街道〉CANAL STEPS, VENICE｜水彩 14"×10"（35×25cm）

致謝——

感謝吾兒布魯斯為本書的龐大工程盡心盡力，
沒有他的辛勞付出，這本書不可能付梓印行。

我也要感謝愛妻布蘭達一路相伴，
支持我投入繪畫創作和出版這本書。

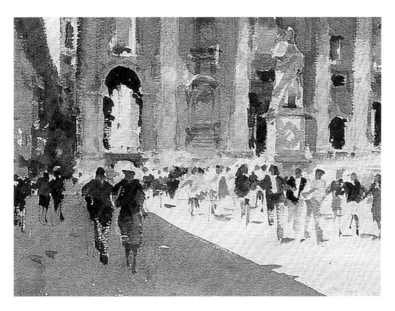

〈聖彼得之行〉THE OUTING TO ST PETERS │ 水彩 10"×14"（25×35cm）

畫家之見——
約翰‧亞德利的水彩觀
John Yardley
——A personal view

作者	約翰‧亞德利 John Yardley
譯者	陳琇玲
編輯	林玟萱

總編輯	李映慧
執行長	陳旭華（ymal@ms14.hinet.net）

社長	郭重興
發行人兼出版總監	曾大福
出版	大牌出版／遠足文化事業股份有限公司
發行	遠足文化事業股份有限公司
地址	23141 新北市新店區民權路 108-2 號 9 樓
電話	+886- 2- 2218 1417
傳真	+886- 2- 8667 1851

印務	江域平、李孟儒
封面設計	兒日設計
美術設計	白日設計
印製	凱林彩印股份有限公司
法律顧問	華洋法律事務所 蘇文生律師

定價——550 元
一版——2018 年 09 月
二版——2021 年 11 月
有著作權 侵害必究（缺頁或破損請寄回更換）
本書僅代表作者言論，不代表本公司／出版集團之立場

國家圖書館出版品預行編目（CIP）資料

畫家之見：約翰‧亞德利的水彩觀／約翰‧亞德利（John Yardley）著；
陳琇玲譯. -- 二版. - 新北市：大牌出版：遠足文化事業股份有限公司
發行, 2021.11
　面；　公分
譯自：John Yardley : a personal view
ISBN 978-986-0741-79-7（平裝）
1. 水彩畫　2. 繪畫技法
948.4　　　　　　　　　　　　　　　　　　　110018237